U0034055

電影三字經

柳城 著

目次

電影三字經

電影間　其實　布衣官　省不官　白電影觀　其形
作電影　有何據　如在　藝跡多　電影興　自有始
白電影　等非等　即藝真　生誅舉止　電影興　自情
晉業起　也生興影　持巧　鳴白衡作　電影獻　自本興
尺作非　眾生格　持巧　講情　故事覽　單純得庫得像
鳳尺物　一棵樹　根須固　隨情　第一編　河方凹翻十八灣
鳳尺結構起　家園　中光庭　一聲��　凹何東　河方
立性精草　尊搆　練　紅豆　解相　色辭相
望性精草　織此　此我　一時　代省轉　強家長
本布　晉草　將奇　交　載場　教紳　蔽燭獻
尺晉陳省　文　雲南　而雁事　場尊　家長　蔽燭獻
尺多蘇諸　吾　多　壽秒　墨當　作　第一瞬間一林傳一百春
覽輝影博　那　長此經　典　秦　勤影　老畫韓猿
覽輝影博　那　長此經　典　秦　勤影　老畫韓猿鳳生少可偏看自中

一片錦繡與朝暉

陳凱歌

著名導演

代表作有《黃土地》、《霸王別姬》等

《霸王別姬》獲第46屆瓊納電影節

金棕櫚獎、第51屆金球獎最佳外語片獎

認識柳城先生，已經二十多年了。初識時，我們都在電影學院。他做老師，我是學生。

忽有一日，不知為何要問他的名字是哪個字，答曰是「城牆」的「城」。「千柳之蔭，圍之君城」，竟是一派溫潤茂盛的意境，這是讓我以後經常在腦子裡浮現的景象。後來，他在電影局擔任領導中國電影創作的重要工作，與我的來往漸多。他為人真誠率直，每侃侃而談、諄諄以教，均直指重心，斷論要害，既不失老師的本色，更不減朋友之忠言，真的使我受益良多。正是那個時期，天光一線破空來，造就那時間電影創作的大繁榮，使眾多佳片熠熠生輝，脫穎而出，柳城老師功莫大焉。這個事實，歷史是記住了的。其所以能夠如此，自然與他本人的過人

11

膽識和豐厚學養都有直接的關係。只要他與創作者一同精進，總會有好片的誕生。他，是我們

大家的好朋友，這誰都不會忘記。

後來柳城老師漸隱於電影，但不時聽說又在電影頻道埋頭辛勞。作為一位在電影事業中歷

盡滄桑的先行者，他心中那些說不盡的感慨和領悟總是要噴薄而出，這是他的性格使然，於是

他要談創作，談電影，談編導演，談攝錄美，談音樂，談剪接，談技術，談製作，談文理和藝

理，更要談藝術和人生。於是一本言簡意精的《電影三字經》便問世了。我特別注意到，這部

內容如此豐富的書卻只有九百個字，我極為驚訝。我在之前致柳城老師的信裡說，你

的《電影三字經》寫得真好，我很感動，又很感慨。這是因為他能寫得這麼深廣、這麼敦厚、這

麼準確、這麼乾淨、這麼瀟灑自如，特別是這麼不帶一點自我。他開篇的幾句便把電影和電影人

給說盡了，真是讓我聯想萬千：

日電影　問其名　凡大名　皆不名

日電影　觀其形　絲萬縷　貴於青

作電影　有何悟　亦有路　亦無路

思電影　幾回醉　雜陳釀　個中味

梁武帝時，大臣周興嗣犯錯，武帝罰他作文。他以一日一夜的時間寫成了《千字文》，

寫完頭髮都白了。這就是名傳千古的「天地玄黃……」。《電影三字經》雖不必同《千字文》相比，我也不知柳城老師寫了多少時間，但對電影的拳拳之心、諄諄之教，卻是柳城作為老師的本色。區區九百言洞悉的規律，足可以使我們受用一生。可以斷言，這部僅有九百個字的經書，是對一百年來全世界電影創作的總結，它必將是世界電影的傳世之作。像「戲入心　情才真　食無味　夜難寐」，像「場場戲　皆全域　個個人　皆相繫　絲絲扣　情之帶　千千結欲之債」等語，確為電影創作歷久不易的真諦。而「凡做藝　真至誠」和「輕寵辱　耐枯榮漫漫路　踽踽行」，更是鼓舞我們在創作上勇往精進的箴語。

謝謝柳城老師。

三十年來辨是非，光陰時勢兩相催。
詩書映出真情在，不盡錦繡與朝暉。

寥寥九百字，鑄造大經典

韓三平

中國電影集團公司董事長，著名導演

代表作有《毛澤東的故事》、《建國大業》、《建黨偉業》等

《建國大業》獲第30屆百花獎最佳故事片獎

電影經過一百多年的衍變，複雜而多樣。如果一個人能用幾百個字概括、濃縮電影的精髓，那麼這個人一定是一個大徹大悟之人。如今有一位智者，僅以寥寥九百字，就將電影的編、導、演、剪輯、音樂，包括技術和製作等各個領域的獨特規律闡釋得一清二楚。這位智者就是在「電影這片海洋裡游了半輩子泳」的柳城，而那寥寥數百字結晶而成的經典便是《電影三字經》。柳城將自己一生獻身於電影的經歷與感悟出的真諦，刪繁就簡，返璞歸真，最終回歸到電影的最基本點上：什麼是電影？

我曾經為電視這一新興媒體對電影的衝擊產生巨大困惑。電影如何借助於電視，使它不再是電影的致命威脅，而成為電影順暢的傳播管道，乃至成為滋養電影的一片沃土，這是擺在電

影工作者面前迫在眉睫的問題。恰在此時，電視電影應運而生。柳城作為電視與電影相結合的最早實踐家，將自己的體驗、見解、觀點，用「三字經」的形式完整地表達了出來。我以為，以柳城在整個電影事業中的閱歷以及深厚的藝術修養，他完全可以寫成一部洋洋灑灑的宏篇巨著。但他選擇了一條更加艱難之路，僅僅用寥寥數百字，簡潔而精美地闡釋了自己的理論。正所謂「大象無形，大音希聲」，真是令人肅然起敬，拍案叫絕。

初識柳城，還是在我任峨眉電影製片廠副廠長的時候。那時他是電影局統管全國電影創作的領導，我們之間的關係，既有領導與被領導關係，還是志趣相投、心領神會的朋友。柳城與我，亦師亦友。一九九四年，我調到北京電影製片廠任廠長。一九九六年，柳城作為電影局的領導，到北影廠調研並協助我們工作長達一年之久。這期間，我們愉快合作，酣暢切磋。他早在一九八七年就提出了電影創作「思想性、藝術性」要和「觀賞性」統一的原則，說電影一定要拍得好看。觀賞性強的影片，從根本上說，既應該有很強的思想內涵，又應該有很高的藝術含量。這是藝術規律，同時也是商業規律，二者並不矛盾。這便是《電影三字經》所闡述的電影藝術核心。

將柳城的《電影三字經》稱為經典，毫不過分，這不僅僅是因為他採用了「三字經」的形式，而是因為他精準地概括了電影藝術的規律，揭示了人生的境界與哲理。更難能可貴的是，這部《電影三字經》，用詞精確，文筆遒勁，頗具古風。警句恒言，隨處可見，經過口口相傳，也許人們會從中提煉出新的成語典故。

15

我以為，《電影三字經》不僅是一部深入淺出、雅俗共賞的啟蒙經典，更是一部指導藝術創作的教科書，對電影產業化的發展是很有用的。

三字經　是個寶

黃宗江

著名表演藝術家、作家

代表作有《海魂》、《柳堡的故事》、《秋瑾》等

識柳城，亦早，時，他剛從北京電影學院畢業，分配到八一電影製片廠，白白淨淨，一介書生，見人愛樂。後再見，一問才知被派到海南一小島上當兵去了。再見時，已一年後，卻在越南，他走在急行軍的隊伍之中，匆匆一視，擦肩而別，我去南方，他在北方。再見時，又一年以後，軍營的磨礪，戰爭的洗禮，昔日的書生已依稀。一見面，先立正，再挺胸收腹，舉手敬禮。

「文革」起，我當然地屬「黑」，被關。他卻要保「黑」，被逐。後再未見，只聽說到東北的一家工廠裡做工去了。幾年後，聽說在廣東珠江電影廠寫劇本，又幾年後，聽說在北京青年電影廠管劇本，再見時，他已在電影局統管全國的電影劇本多年了。我算了算，從八一廠第一次見面到那時，已歷時三十年矣。

17

我已晚歲，漸隱於電影圈，我們又十幾年未見。忽一日，他請俊傑小翟帶給我一卷他的近作《電影三字經》，要我為其出版作序。

翻閱《電影三字經》，真可謂道盡影視創作和攝製之秘笈，文字生動卻可不陷窠臼，淺顯易讀卻又回味無窮，新意盎然卻能旁引曲喻，內涵深廣，竟似古典。我不由想到老子《道德經》所述「道可道，非常道」也。於是，我續貂曰：簡見繁　繁見簡　少變多　多變少　美學中　辨正道　三字經　是個寶。

話說 《電影三字經》

江 平

製片廠廠長，著名導演

代表作有《尋找成龍》、《康定情歌》等

一日，柳城送我一本書。是夜，我秉燭苦讀，一氣讀完，拍案叫絕。區區數百字，字字有感而發，情之所致。或說理，或詮釋，或分析，或陳述，或吟思，涉筆成趣，寓意深遠，擇詞精練，才思斐然。既熔冶百家，又多有創新；既汲納百川，又自成一脈；既古韻逸出，又清新灑脫，書卷氣息、詩人氣派、藝術氣質躍然紙上。

又一日，見新華通訊社為該書所發通稿，字數比它多上一倍。

柳城乃電影學院科班嫡傳，後當兵上戰場，做工進工廠，當水手下海洋，寫劇本做導演，當編輯做廠長，直接協助滕進賢局長統領全國電影創作。有以上資歷、經歷和人緣、人脈，請幾位智者作序何難？果然，數月後四位著名影人相繼為柳城《電影三字經》撰文，由衷讚歎。

我有幸最早拜讀黃宗江、謝鐵驪、吳貽弓、張藝謀等大家的「短篇傑作」，真可謂真知灼

見，字字珠璣。他們並非一味謳歌，而是由此引發聯想，盡抒對電影創作之己見。柳城與四位

的「妙文妙手」著實讓我景仰敬佩，以致我在寫這篇小文之前，惶恐多時，遲遲不敢落筆。

我曾習編劇，深知「日劇作　戲之本　良與莠　定乾坤」之深意。孤芳自賞，閉門造車，

不去實踐，不入實際，何來震撼人心之力作？這就是柳城所述的「凡創作　靠生活」。想現在

一些「槍手」，看錢下筆，生編亂造，戲不夠，臺詞湊，戲不順，添個人，柳城則明確指出

「表達夠　要滲透」，「人忌雜　話忌多」，一語中的。舞文弄墨者，讀罷此文，必有收益。

我們大約都有「戲入心　情才真　食無味　夜難寐」之經歷，也懂得「十分力　一成戲

九分力　前功棄」之道理，但柳城概括為「一求實　二求真　三求美　四求新　最難求　寓之

樂」，更為精闢，我們定當以此為座右銘。特別讓我震驚的是柳城對藝術和人生的立論，「悲

一時　歌一曲　憫一世　一齣戲　喜亦是　清亦是　濁亦是　場場戲　皆全域　個個

人　皆相繫　絲絲扣　情之帶　千千結　欲之債」，他不僅把人生和戲劇之間的關係說透了，

更把人生的複雜與多變、戲劇的矛盾與衝突說到底了，確如謝鐵驪所說，這是柳城對藝術最本

質的深入概括。

作為電影人，與電影廝守乃我之職責。讀今之《電影三字經》，更解其中情愫：「唯赤愛

唯忠誠　靠投入　靠激情　輕寵辱　耐枯榮　漫漫路　踽踽行」。嗟乎！電影乃熱血鑄就，唯

經歷困難而癡心不改者，才能「修養夠　為大成」，才能為人民奉獻出無愧於我們偉大時代的

精品力作！

柳城戲劇作家、評論家，後又從政，但他長期植根於群眾之中，有源頭活水，自難乾涸。

《電影三字經》是柳城心繫於民、情動於心的厚積薄發之作，以興、以觀、以群、以怨，闡述於三字經文，寄意於銀幕之外，可做範文，可做課本，可學可研可鑒。我等做電視電影、愛電視電影者，均可借柳城《電影三字經》共勉。

一部大書

郎 云

著名劇作家

《中國橋》獲百合獎最佳編劇獎

《二嫫》獲全歐洲基督教青年大獎、華表獎、金雞獎等，

代表作有《二嫫》、《隨風而去》、《這裡的黎明靜悄悄》等

一字為字，兩字為句，三字為經。諸經百般，唯影經尚此一本，乃稱大書。又曰：此經非電影獨用，還涵蓋了電視劇甚至話劇、歌劇等門類的創作規律，孰說不是大書？

編劇、編輯、策劃、導演、製片、演員、音樂各有點睛，說哲理、談做人、戒大忌，林林總總，無所不至，始成影經。

柳城先生出身編劇，故對劇作尤為看重。區區九百字，有二百餘字著墨於此。吾為編劇晚輩，深知此玄機奧妙無不盡藏其中。如「寫性格 莫凝止 此一時 彼一時」，吾以為此言實應汲取。時下影視劇，常是情節起起落落，人物卻是「我自歸然不動」，先進英雄人物、真人

真事更甚，「此一時　彼一時」更成了寫人物性格的出路。九十分鐘的時間裡，性格必有發展才有尋味，才有真實。人物性格不同於情節發展，這種發展藏匿於細微之中，在於舉手投足之間。總之，發展才是硬道理。

「人忌雜　話忌多」，既有劇作的要素，又有了電影的要求。凡劇中人物出場必應有英雄用武之地，或多或少，或主或次，或有話或無言，皆必不可少。「話忌多」便點出了電影的特性。電影的語言，之所以可以「限制」人言，是因為它實在是有太多的表現方法，而臺詞僅是手段之一種。攏攏總總地說，無論使用何種手段，只要用好用精，只要能把影片製作精良，我想，柳先生的意思大致如此吧。

「音之起　由心生　興則歌　憤則鳴」一族。無論「舞之起」「音之起」，大凡都是由心而生，有感而發。說起來做寫家，有技巧，有偷手，這都可以學來。唯有「由心生」「由情動」無法從課堂上學成。偶得一二自己滿意的作品，無不經歷過這樣的程式，認識你要寫的人，熟悉你要寫的人，愛你要寫的人，愛得不表達不可度日，於是，便揮毫潑墨，無日無夜……

《電影三字經》與其說是在說戲，不如說是在說人生。「悲一時　歌一曲　憫一生　一齣戲」，細細琢磨，頗有些悲涼之感。這大概是文人的悲劇情結所致。不管是憫一生還是樂一生，原本都是一場戲，或喜或憂，或清或濁，都是自己演繹出來的，都是由每一場戲聯結起來

的——從生到死，從繈褓到老年，每場戲都不能忽視，原因是「場場戲　皆全域」。這便有了戲比天大的說法。

「絲絲扣　情之帶　千千結　欲之債」，更跳出人生如戲的境界，把一個「情」字用得入絲入扣。戲裡戲外，因情相互走近，因情分道揚鑣，因情而喜，因情而泣。柳先生說透了「情」字，忽地筆鋒一轉，又亮出一個「結」字。他認為所有的「結」皆是一個「欲」字而欠下的原債、現債和後債，真算是把人生讀透了，更為戲劇的矛盾衝突找到了根。從對人生的剖析到對藝術的昇華，其廣其深，其智其理，皆被柳先生說到「無涯」，我等只需記住這警語般的「絲絲扣　情之帶　千千結　欲之債」，便不再抱怨人生，便可書寫世界了。

《電影三字經》功在說實話，辦實事，字裡行間無不滲透著柳先生所提「思想性、藝術性和觀賞性相統一」之「三性統一」論。古羅馬詩人賀拉斯在他的《詩藝》中說：「誰能把使人提高的東西同使人高興的東西結合在一起，既娛樂聽眾又教育聽眾，那麼他將贏得普遍的歡呼。」可見賀拉斯與柳城相通。古人與今人文脈相承，不免讓理論家們嗟歎。此時再去解讀「文之法　天之法　藝之法　無定法」，便有了更多的感慨，便對《電影三字經》有了更深的認同。

都說「文如其人」，《電影三字經》又與柳先生有哪些相似之處呢？若以文章佈局的洪闊、遣詞的準確、構成的精巧，去與柳城的胸襟和學識相接連，那是另一個課題。我想說的柳城，是二十多年前與如今判若兩人的柳城，那時他統管著電影的一些要害部門，行色匆匆地穿

梭其間，看見你，他停下來，聽你說要辦的事，告訴你如何辦。你辦起事來便會捷了許多，他是朋友，又太像個「官」。今天再看見他，作為電影頻道的藝術總監，他太文人了。他思路暢快，時而滔滔不絕，奔騰不羈，時而娓娓道來，猶如涓涓細水。一般年輕寫家，總不能撐上他的思路。比起當年，他年輕了許多。因為說到底，他更是一個文人。

《電影三字經》愈發是他文人的寫照。文無定形，手到擒來，為我所用；體無究竟，不拘師承，口無遮攔，盡顯獨家創意。看多了食古不化的文章，習慣了費盡雕琢的文字，便與揚灑著清新的《電影三字經》親近了許多。魏有曹丕，善寫兼評，稱：「文以氣為主，氣之清濁有體，不可力強而致。」這時再看《電影三字經》，便看出了文之氣勢。或剛或柔，盡是柳城先生的氣質了。

一片冰心在玉壺

梁曉聲

著名作家

代表作有《今夜有暴風雪》、《雪城》、《年輪》等

《這是一片神奇的土地》、《父親》、《今夜有暴風雪》

獲全國優秀小說獎

柳城感動了我。

在人心浮躁又倦怠的當下，感動別人已經接近著是妄說，而被別人所感動接近著是童話。

但，柳城確乎感動了我。我喜歡這美好的童話。他也感動了另外的許多人，足見，我們的心永遠是需要感動的。

人心不僅是一個臟器，還是一個容器。

當我們確信人心裡盛著一份不泯的真誠的時候，它就不只叫心，還叫心靈了。

柳城用心靈體現了他對中國電影事業的真誠。我覺得，電影之對於他，幾幾乎便是一種文

化宗教；他的《電影三字經》，在我看來，意味著是一個中國人對自己民族的電影事業的信徒式的祈禱。

屈指算來，我認識柳城業已二十多年。我竟回憶不清我們是怎麼成為朋友的了。只記得當初每年至少有一次，我與全國各電影製片廠的同仁們必會聆聽他對中國電影創作態勢的深入分析和點評。他的報告一般總是安排在老局長滕進賢的主體報告之後。自然，我們都知道的，「主體」中有他的多少貢獻。他義不容辭地回答我們所提出的種種歧議。信賴和倚重，最大限度地給予他一種特權。管理電影的人和創作電影的人之間每存矛盾，在各種各樣的矛盾磨合過程中，他與老中青三代編劇、導演許多人成了摯友。我一直認為他是一個善於將他那一特權積極的正面作用發揮得恰到好處的人。

凡二十多年來，有一半左右的時間，柳城是電影之「場」的「場」中央之人。

他被迫放棄了他最癡迷的寫作，最終成為當代中國電影歷程的一個見證人。這個「場」上的苦惱與探索、光榮與夢想、感奮與失落，他全都責無旁貸地紀卷其中了。倘由他來寫一部中國新時期電影史性質的書，個中故事，實可細道端詳，層出多矣。因為，哪一部可圈可點的新時期電影，其問世是與柳城分得開的？同時，他又毫無疑問地是中國新時期電影的一個被見證人，委屈與誤解，唯己自知耳。

電影之「場」，既是文藝之場，又實乃名利之場。倘舉這世界上能夠令人以最快速的方式最大化地獲得名利的事情，電影肯定居前二三。然而電影並沒給柳城帶來什麼名利。獲獎證書

27

與獎盃一向與他無緣，對此人們從未聽他說起過，他始終是中國新時期電影的伴嫁娘。

柳城對於我們中國的電影熱愛得那麼純粹，那麼無怨無悔。我每當面將他戲比作一條魚，說他身上即使剝落了一片鱗，那麼其正面必定依稀可見「電影」二字，而背面可見又將肯定是「中國」二字。

自從他成為電影頻道的工作者以後，我們相見的次數反而頻繁了，往往是在我家居附近的便民小餐店裡。

記得有次在窄小的餐桌上，柳城對我說：「在中國電影面臨商業化、娛樂化空前挑戰的今天，電影頻道或可是一塊綠洲。我們那裡，仍願為有志於電影的人提供實踐機會。但絕不能因為電視電影是低成本電影就降低要求標準。如果那樣，電影頻道也終將對不起『電影』二字了。」

舉座蕭然。

拍電視電影的人多是熱愛電影但經驗不足的青年，他們將電影頻道作為實現電影夢的搖籃。

我想，柳城寫《電影三字經》之初衷，正是為關愛那樣一些青年孜孜以求的熱忱而萌生的。他一如既往無怨無悔地充當中國電影新人的陪嫁娘。他的《電影三字經》，是老蠶的絲，是淚燭的光，是電影纖夫的號子，是銀幕守望者的詩唱，是過來人側身道旁虔誠之至的叮囑，更是他的寫實主義的工筆風格的自畫像——一位以聖徒之心飯依了「電影宗教」的教士，在以肺腑之言布播「電影教義」。我們可以說是無話不談，但我從

未聽他說過他的「官」事如何，只要一開口，就是藝術，就是電影，非常純粹。

於是我彷彿便同時聽到了他那熟悉的聲音：能執否？

他又那麼純真地笑了。

在我們這個世界上，教士從來都不是大人物，但他們虔誠。

但這世界的另一個事實乃是──一切的光榮與夢想，雖然不唯獨與虔誠有關，但是與虔誠有關的光榮才長久，與虔誠有關的夢想才最終昇華為理想。

《電影三字經》句句行行體現著文藝的自覺和作者的靈性。

我們正處在一個文藝本能來勢洶湧而文藝自覺已不知何在的文藝時代。

於是，柳城的默默之聲顯示出了一種稀少的聖潔性。

於是，我總覺得他總是那麼年輕。

所以我要記下我心之感動。

電影大漠走單騎

蘇士澍

中國文物出版社社長，著名書法家

編有《篆字編》、《隸字編》等，著有《中國書法藝術·秦漢卷》等

一九九七年獲中國文聯「德藝雙馨」稱號

我至今並未見過這位柳城先生，但我不止聽一個人說起過他，大略知道他曾在中國電影千里之大漠走過單騎，攀越過高山峻嶺；也大略知道他現在仍神氣旺盛，仍傾心於己之所愛，在中國創立了電視電影；再看中外眾多名家給他寫的文章，發現他多年的為人做事，凝聚著太濃的人氣，真是令我敬佩！但在我讀過他那只有九百個字的《電影三字經》之後，我首先明白了他為什麼在國內外獲得那麼多殊榮和讚譽，我也突然覺得我很熟悉柳先生了，也明白了先前人們對他的敬意的來由。

於是，我決意要用小篆把他的九百個字抄下來，儘管這很難。

沒有深厚的文學素養和古文基礎是寫不出這本書的，沒有藝術創作的豐富經驗和對電影

行業的全面把握也是寫不出這本書的，沒有坎坷的生活歷練和深刻的人生思考是寫不出這本書的，沒有對電影的忠誠和獨特的感悟一定也是寫不出這本書的。

我覺得柳先生以蒙學的形式作文是頗有用心的，除了對初入電影的學子進行啟蒙以外，他還要提醒眾多藝術家在轟轟烈烈地向市場進軍之時，還是要回眸一下那些藝術最初的、最原本的規律。他再次要人們相信，只要是藝術作品，說到底還是要以藝術本身的魅力去征服觀眾。

對於柳城先生在這本書中的一些詞語的運用，在抄寫的過程中確讓我非常興奮，像⋯

悲一時　歌一曲　憫一生　一齣戲

喜亦是　憂亦是　清亦是　濁亦是

場場戲　皆全域　個個人　皆相繫

絲絲扣　情之帶　千千結　欲之債

寥寥數語，柳先生幾乎概括了一個人的一生，無論是誰，無論大人物還是小人物，也無論是富人還是窮人，他們的一生大半都是如此；也幾乎概括了一齣戲的全部，揭開了結構戲劇的核心奧秘。你可以說這是一首抒寫人情的詩，但你會慢慢發現，它更是一篇揭示人性的哲理。

所有這一切，包括他對戲劇與人生的論述，都叫我受益匪淺。我真希望我的朋友們都讀一讀這本只有九百個字的大書。

「柳經」賦

蘇叔陽

著名作家

代表作有話劇《丹心譜》、電影《夕照街》等

作品多次獲國家圖書獎、「五個一工程」獎、華表獎、金雞獎等，二〇一〇年七月獲聯合國藝術貢獻特別獎

「柳經」者，柳城所著《電影三字經》之簡稱、俗稱、敬稱也。柳城，影視通才，思想俊傑，因「柳經」而獲聯合國教科文組織褒獎，開世界獲此殊榮之先河。於今僑仰視，影人心儀，但他卻仍一秉少言談、低姿態之初衷，青帽布衣，趨行於市，埋首冗務，真名士爾！

初，柳氏畢業於北京電影學院，濃發蠶眉俊容，闊肩直背長身，儼然一白馬王子。先當兵，後參戰，做木工，當水手，再執教，做編劇，當導演，為監製，成領導。遂爾進入政界，統轄全國電影之創作，提調各方之紛雜關係；放眼世界環球影訊，思忖中華影業良方。轉瞬十五年，繼而轉進電視，創立電視電影。日夜輾轉反側，苦思影視真諦。黑髮凝成墨水

三千，青絲化作文思萬縷。脫髮悟藝道，裸頂獲天聰。落筆通今古，勾畫形與神。乃寫就《電影三字經》，成天地一奇文。

「柳經」九百字，說編劇，說導演，說音樂，說演員，說藝理，說人生，真是句句是真知，字字若珠璣。全文凡九節，節節好文章。人事無巨細，影視各行當；藝者俗與雅，職責輕和重；意境淺與厚，技巧拙和優。影視涉及處，筆下全點明。天上白雲飄，地下清水流。猶如從藝路，路標指分明。師輩讀後皆拊額，兄妹閱罷共擊節，少年恍惚明其然，學後方知所以然。電影誕生百餘載，此等寶卷獨闕如。難能哲思如魂魄，貫穿字句行里間，更兼行文似江河，婉轉跌宕千百回。又有妙句做妙計，用來功成七八分。續中華哲學之玄妙，匯全球影視之經驗。三字一句，言簡意深。「凡大名 皆不名」「漫漫路 踽踽行」，豈非柳氏《電影三字經》之自況也，焉能不無脛而走，享譽四海乎？

噫籲嚱！中國影視當以「柳經」為課本，學習之，實踐之，則灼灼新人輩出，巍巍巨匠常在；大放光華有日，長領風騷可期，非為妄說耶！是為序。

三百三十六字敘

湯一介

中國哲學與文化研究所名譽所長，中華孔子學會會長，
北京大學資深教授、博士生導師
著有《郭象與魏晉玄學》、《中國傳統文化中的儒道釋》等

樂黛云

國際比較文學學會副主席，中國比較文學學會會長，
北京大學教授、博士生導師
著有《比較文學原理》、《比較文學與中國現代文學》
《比較文學研究》等

百年銀屏　幾度煌煌　刻燭之篇　永終不忘　苦者悲者　令我悸悸

喜者樂者　獲怡四方　浸我勇決　潤我溫良　再與甘薯　飽我饑腸

更賜醇釀
交盞飛觴
每憶當年
難忘麥場
木凳偏坐
葵扇取涼

淚染斑竹
幕布一張
今有柳氏
厚積薄放
墨灑狂草
陣馬風檣

銀屏百事
歌敘明堂
五十弦翻
灑灑洋洋
字用九百
文分九方

三字為句
終成華章
前論詩理
後曰文創
左牽籍典
右涉藝藏

上取至美
下探幽光
內有靈犀
外著錦裳
讀時有象
思時有形

操持有度
恙有良方
選種育秧
土肥苗壯
早時汲引
雨時保墒

收不遺穗
粒粒歸倉
佳作何求
游於股掌
柳文之實
渴飲瓊漿

其言之美
真善高揚
人生暖涼
文之淺深
相得益彰

文之精奇
珠璣成行
旁徵博引
蜜采群芳
常以比興
頓挫抑揚

時出警言
更有絕唱
古經三字
儒家之光
以仁安仁
以禮興邦

今之三字
意蘊綿長
與人智略
予人樂方
仁智禮樂
中華之光

遠播西土
近漂東洋
歡之贊之
曙色染窗
不知柳氏
今在何方

柳爺

田壯壯

著名導演，北京電影學院導演系主任、教授

代表作有《獵場箚撒》、《盜馬賊》、《小城之春》等

一九七八年在北京電影學院學拍電影，就是在那兒，我認識了柳城。那時，他早在十幾年前就從電影學院畢業，而且在電影圈已經轉了一大圈了，所以在我的眼裡，他是一個確確實實的老大哥。頭一次見他忘了是在什麼場合，也忘了是為什麼，我們倆握了握手，喔，無骨如綿，主大貴，我心中一震，此君……

他一直在微笑，微笑裡充滿謙和與慈善，當時一個念頭閃過，這傢伙有幾分佛相。

在校期間，也就是留這麼一個印象，說有多深沒有多深，要說不深，也一記記了這麼多年。

尤其是「柳爺」倆字，記得清清楚楚，聽說，這是學校那幫和他挺好的司機給叫出來的。畢業後忙這忙那，各奔東西，誰能想到，三十年後，真讓他柳爺給修出一本真經──《電影三字經》。

說實話，我們這撥人趕上了好時代，一片新生活展現在眼前。一時間，我們成了中國電影

的中流砥柱，被稱為「第五代」，與windows-5並肩橫空出世，驕傲的中國電影比中國足球率先走出了國門，走向了世界。

那時，我們常常要到電影局聆聽對劇本的意見，對電影修改的方案，於是，導演們便成了電影局的常客。

某天，在局裡突然遇到了柳爺。分別數年，親熱異常，拍拍打打聊了許久，方知他調到了電影局工作，並且負責電影創作，不禁心中暗喜，覺得要害部門裡終於有了親人。

此後，就是在局裡見他也叫起「柳爺」來，既感親切也顯尊重，而且無拘無束，高高興興。

但是和他接觸越多，越看到了他的辛苦和艱難，第六代電影人又出世了。幾代同堂，觀念不同，更多的電影和劇本需要修改，柳爺便成了諸家求助的對象。上午談這個劇本，下午說那部電影，似乎每個小時都在改變著話題，只見他時而眉頭緊鎖，時而面帶春風，用盡體力和心力。每當一部劇本改好，一部影片獲得通過，柳爺便會鬆一口氣，現出那十幾年前的微笑。

他太懂得每部電影拍攝的艱難，太知道創作人員的苦衷，這些情感我都能在他這本經書裡感覺到。他是真愛電影，始終在電影夢中，為他人、為電影忙碌著、奉獻著。是喜是憂，是得是失，我不知道，我估計他自己也沒多想，只知身在其中，心血也在其中。

正是對電影信仰般的癡迷，柳城才悟出這部心經，獻給電影，獻給所有愛電影的人。

深深一躬，向柳爺致敬。

37

藝術規律的詩意表達

王文章

中國文化部副部長，中國藝術研究院院長

柳城老師托人送我他的古色古香的線裝書《電影三字經》。接書疑惑，電影這門新興的藝術形式與古意的《三字經》有什麼聯繫呢？打開書來看，「曰電影 問其名 凡大名 皆不名……」一氣呵成的絲絲妙語，音韻和諧，巧思獨到，竟吸引我一口氣讀了下去。本來，以「三字經」這種形式來描述這樣的內容，理過其辭，淡乎寡味，應是很難避免的。但作者竟寫得這般詩情詞采並茂，表意說理暢達，絲毫不見雕琢拘泥之痕。詞采給人以文學之美，辨析給人以啟迪感悟，不由人不攜卷誦之。

細細品味，《電影三字經》應是一本論述電影藝術創作的完整的教科書。它從電影藝術的構成、編導剪、攝美錄、演員表演以至文學編輯的工作煩勞和製作人的策劃統籌，都有真正行家的精妙揭示。以編劇而言，「曰劇作 戲之本」是定位，然後講「講故事」「寫人物」「設情節」「立結構」「找題材」……把一劇之本的構成，講得鋪排有致，跌宕曲折，言簡意明，

字字珠璣。尤其作者以比興的手法來說明劇本的創作，如「寫人物　一棵樹　枝葉繁　根須固」，以奇妙的想像，把讀者帶入形象的聯想之中，使人可以全面而又完整地把握一種創作的境界。還有，作者關於藝術創作技巧的描述，也使人不能忘記。「著此文　非彼文　時三分以三、六、九分的時間量化作技術上的要求，我不知道這是不是電影藝術的基本規律，但從這扣人心　時六分　起波瀾　凡九分　出看點」，電影要抓住觀眾，這是創作的最緊要處，作者一點去對創作技巧進行要求，我們可以體會到作者對電影之觀賞的深切用心。

《電影三字經》真知灼見，不弄玄虛，敘事明理，文采斐然。以凝結為九百字的三字之經，概括了一部大書的廣博內涵；以平實而形象的詩一般的語言，準確表達了電影藝術創作的科學規律。這是一個多麼難以達到的高度！但在柳城老師的筆下，卻寫得明明白白，舉重若輕。

二十世紀八〇年代初，我在北京電影學院讀書，那時柳城老師執教于電影學院，教授電影劇作。後來他工作幾經變動，但對電影藝術的追求卻是勿止勿忘。這些工作變動，更使他從微觀到宏觀，從局部到整體，對電影藝術創作有了更完整的觀察與把握。《電影三字經》並未局限於電影藝術創作本身，與它相聯繫的策劃、製片及詩外功夫、藝德修養等，無不講敘得透徹明晰，而又充滿詩情畫意。作者把握影視藝術功力之深厚，語言的形象生動，文風的質樸，以及作者本身「唯赤愛　唯忠誠　靠投入　靠激情　輕寵辱　耐枯榮　漫漫路　踽踽行」這種獻身影視事業的執著精神，也洋溢於字裡行間，讀之，體味之，使人感佩不已。

贊《電影三字經》

吳貽弓

著名導演

代表作有《巴山夜雨》、《城南舊事》、《少爺的磨難》等

《巴山夜雨》獲第1屆金雞獎最佳故事片獎，《城南舊事》獲第3屆金雞獎最佳導演獎、第14屆貝爾格勒國際兒童電影節最佳影片思想獎

傾接柳城來函，並附所著《電影三字經》一冊，閱罷，感佩不已。

夫電影者，顧名思義，就立意、創作、攝製、傳播乃至接受諸端而言，既有別於其他藝術門類，亦有其共同之倫理。其中異同，盡在咫尺微妙之間，欲於精釋，殊非易事。

柳城，積「多年創作製作中不斷思索」之心得，破「長篇理論和報告已厭煩」之桎梏，特辟蹊徑，矢志開先，潛心立說，終成大作。其拳拳乎，著實令人肅然起敬，拍案稱絕。

綜觀現今之影視理論，動輒宏篇巨撰，洋洋灑灑，個中雖不乏真知灼見，然大抵難免隔靴

搔癢，奧莫能測之虞。讀柳城《電影三字經》，區區不過九百字，卻深入淺出，言簡意賅，又朗朗上口，利記便通。妙筆生花，豈止獨到，視野所及，實屬寥寥。物不在多，惟其在時。以此而論，則柳氏之觥，尤顯難能可貴也。

《詩經》云：「日就月將，學有緝熙于光明。」柳城敬業至斯，余當深愧弗如。謹綴詞以贊並祈自勉。

輕寵辱　耐枯榮

謝鐵驪

中國電影家協會名譽主席，著名導演

代表作有《早春二月》、《暴風驟雨》、《紅樓夢》等

《紅樓夢》獲第10屆金雞獎最佳導演獎，

二〇〇五年獲第14屆金雞百花電影節終身成就獎

大約有十年沒見過柳城了，突然接到他的《電影三字經》，這很讓我驚喜，而看罷他的短短九百個字，感受著他那種對電影的一往深情，這更讓我讚歎。

用字的簡潔精美且表達之準確，作句的獨特大膽又論理之深刻，以及情感之纏綿、文筆之遒勁，柳城的藝術思考和文字功底清晰可見，這給我留下很深的印象。如果說以「戲之本」對劇作地位的定位非常恰當的話，那麼，以「一棵樹」「一條河」和「安如家」對人物塑造、情節鋪排和結構技巧的概括就不僅形象而充滿深意，並且是我們前所未見的全新比擬，在藝術理

論中必將具有很高的實踐價值。特別令我驚異的是他對成語的大膽拆用，這是很少有人敢於冒

險嘗試的事情，但是，當柳把「戶樞不蠹」拆成「戶樞蠹」，進而成句為「戶樞蠹 天難助」

之後，後者在文中所產生的衝擊力足以使它也變成了經典。

對電影的創作，在柳的《電影三字經》裡也概括了不少重要的理念。如「戲入心 情才真

食無味 夜難寐」所表現出的做藝時應有的心境；如「勞其身 乃匠人 報先知 方為詩」所

說的藝術家對生活敏銳發現的特質；再如「十分力 一成戲 九分力 前功棄」所揭示的失

之毫釐、差以千里的藝術創作之特殊規律，以及當他鼓勵了各種藝術探索之後所告誡的「黃金

律 不可變 拍佳片 要好看」等等。以上種種，不難看出這都是柳城多年藝術實踐的寶貴所

得，也更是現今電影創作中應該特別注意的問題。

還有一段如何寫電影的話引起了我的注意，「著此文 非彼文 時三分 扣人心 時六分

起波瀾 凡九分 出看點」，這三六九分顯然是一種對時空的比喻，對於今天的觀眾來說，入

戲要快，衝突要緊。重視起伏，講究跌宕，這些不僅對電影的創作，而且對所有影視作品的創

作都是一個非常重要的課題。

當我讀到「場場戲 皆全域 個個人 皆相繫」，特別是接下去把戲劇情節的表現形態和

矛盾衝突的本原生髮為「絲絲扣 情之帶 千千結 欲之債」的時候，我在感受著它文字和韻

律之美的同時，頓覺柳的《電影三字經》已經遠遠超出對電影創作的概括，它是在對藝術本質

進行闡釋和探索，並且，我認為已經達到了相當的高度。

《電影三字經》僅僅九百字，不僅涉及了藝術哲理和創作實踐的方方面面、製作要求的林林總總，在最後還特別講到「人一世　事若成」要「須淡利　須忘名　唯赤愛　唯忠誠　靠投入　靠激情」，我覺得這十幾個字對於一個創作者來說真是重若千斤，而其後更為精彩的四句「輕寵辱　耐枯榮　漫漫路　踽踽行」，大概道出了許多藝術家的心聲。

寫到這裡，我又想起了柳城早年提出的「思想性、藝術性和觀賞性統一」的「三性統一論」，記得當時在電影界還頗有一番爭論，但這許多年下來，它卻一直流傳至今，不僅如此，甚至已經傳至文化各界。我相信柳城今天所著的《電影三字經》也能不斷豐富、不斷流傳。

行行復行行

閻建鋼

中國電視劇導演工作委員會副會長兼秘書長，著名導演

代表作有《霜重色愈濃》、《塵埃落定》、《為奴隸的母親》等

《為奴隸的母親》獲美國好萊塢首屆國際電視電影節最佳電影獎、

第33屆國際艾美獎最佳女演員獎

柳城，柳編，柳局，柳師──怎麼叫覺得都可，但感覺都不可，因為他與吾輩那麼是朋友。

他是一個長者，是學識長者，智慧長者，事業長者，人生長者。

他是一個行者，在電影這條悲喜之路上走了大半生，不管風雨幾多，從昨日走到今日，一步不曾彷徨，更沒有過後退。

他是一個勇者，我們常見他明朗地笑。痛，永遠埋在他的心裡。我隱隱覺得，他的痛應該很深刻，很綿長。

他是一個耕者，不在意陰晴圓缺，旱澇冷暖，只管揮汗和勞作。歉收時，他立於灼日之

45

下，用身影遮擋枯禾；豐年時，他蹲在田頭，看果實搖曳爭輝，聽悠遠傳來歡笑，人們把他忘了，他也把一切都忘了。

他更是一個智者，能從黑白裡看出斑斕，從斑斕裡浸出簡雅，隨意間輕俯身，揮下一掌人生塵埃，化作幾百漢字，瀝就《電影三字經》。

以數百字之簡，成鏡像萬化之經，至修身悟心之境，這已不僅僅是講專業的書，這化自柳爺對電影的一生情懷，也是我等後生的行走指南。

好演員　乃天才　始於懷　成於臺——這是命理。

絲絲扣　情之帶　千千結　欲之債——這是人理。

文之道　人之道　文之法　天之法——這是文理。

藝之道　神之道　藝之法　無定法——這是藝理。

做人從藝之法，柳城已悟得透徹，點化得純青。這些文字，是用一生的感悟釀出來的。

「輕寵辱　耐枯榮　漫漫路　踽踽行」，行行復行行，柳城至今還在行走，為中國電影，為心中不滅的夢，步履依然毅然。翻開《電影三字經》，你能感受到他那熾熱的心火。

柳城，向您致敬！

柳城與《電影三字經》

閻曉明

中國國家廣播電影電視總局電影衛星頻道

節目製作中心主任，著名學者，電影評論家

著有《電視電影敘事》

《電視電影：影視合流的實踐與探索》等

大約是二○○五年春天，我與柳城商討數字電影創作問題，我們談了很久很久，涉及問題的方方面面，最後覺得需要寫點東西進行總結。一天下午快下班時，柳城拿著幾張紙請我看，上邊用鉛筆略顯潦草地寫著「電視電影三字經」，四百餘字。用「三字經」這種形式舉重若輕地總結數位電影創作甚為別致。他的古文功底也讓我驚訝，文字行雲流水，一氣呵成。讚歎之餘，我當即建議儘快發表。在當年的「電視電影研討會」上，我們把該文列印稿發送給與會代表，好評如潮。之後，中國電影出版社以線裝本的形式出版了該書。在廣泛聽取意見的基礎上，柳城對原文又做了無數次修改和補充，從最早的四百餘字增至現在的九百字。全書共分九章，書

名最後定為《電影三字經》。

這部運用獨特的蒙學形式，總結當代以科學技術為載體的影視藝術創作經驗的奇書，出版後不但在中國內地文化影視界產生強烈反響，更值得注意的是，該書還受到臺灣、香港和國際文化界的重視和高度評價。

對此書的評價和研究，已有數十篇大家著述，共同匯成一部影視藝術本身和藝術人生的指南。這部字字珠璣的書和幾十篇序言我反覆讀過，獲益良多，受用終生。我之所以要寫下《電影三字經》成書的情景，既是要說明此書成於電影頻道，更想說這種奇文絕不是靠玩弄文字技巧可以寫出的。如果從進入電影學院算起，柳城從事電影藝術事業已近半個世紀了。其間，他當過工人、海員、軍人，做過編劇，寫過劇本、小說，當過導演，拍過影片。他在電影製片廠當過廠長，在電影局掌管過中國電影藝術的創作管理工作，近十餘年又在電影頻道擔任藝術總監。因此，這部書是柳城積四十餘年從事電影創作、管理實踐之經驗教訓而厚積薄發的結晶。

總之，沒有多年創作實踐的閱歷，沒有親自參與扶持千餘部影片的積累，沒有參透藝術規律與人生真諦的悟性，就沒有《電影三字經》。如此功力寫出如此大作，它是濃縮了的宏篇，它是詩歌化的理論，它是多年後還要吟誦的經典。

柳城和《電影三字經》

楊志今

文化部副部長

著有《觀潮漫筆》、《我對〈圍城〉的評價》等

柳城兄《電影三字經》的最新文本擺在我的面前。驚喜之餘，深深感動。對其本身的品評，已有諸多名家精彩紛呈的美文在先，我再增加一篇無關痛癢的文字，還有必要嗎？但又一想，作為多年的朋友，面對這部一經問世便在文化各界激起波瀾，而今仍廣為流傳的大作，再說上幾句題外的心裡話，也是應該的！

品《電影三字經》，想先說說柳城此人。從上個世紀八〇年代開始，我有幸結識了一些影視界的知名人士，柳城兄便是突出的一位。記得當時，只要他到哪裡，哪裡幾乎就能形成一個關於電影問題的話題中心。不知從何時起，年紀輕的柳城在電影圈子裡已被親切地稱作「柳爺」！須知，讓那些比他更年輕氣盛、才華橫溢的編導們稱「爺」，可不是一件易事。作為一個站在邊緣處的看客，我眼中的柳城，永遠微笑著，瞇著眼睛，但他的藝術感覺極其敏銳，

言談從不遮掩，是和文化界影視圈各個行當的人都能交流對話的一位原本不像官員的官員。常常，他一句不經意說出的話，便會被人們拿來說事，甚至引起爭議。那時，我又會想，讓他來做電影管理者，是不是選錯了人？很長時間，遊走在藝術家和官員之間的柳城兄的真實面目，我是不大能說得清的。直到他離開領導崗位，特別是讀了他的《電影三字經》，一個真實的柳城，才生動地呈現在我面前，一個頓悟人生和藝術的智者柳城，才更加親切地向我走來。

當初聽說柳城寫了一部《電影三字經》並在影視圈子裡頗受好評，好奇之時，心裡是著實捏了一把汗的。用「三字經」這種經典的傳統形式，來闡釋現代藝術特別是電影創作的理論與實踐，雖是個出人意料的奇思妙想，但挑戰同樣是巨大的。其難度無異於聞一多先生所說的，是要「戴著鐐銬跳舞」。待讀過全篇，才驚喜地發現，這場貌似不搭界的雙人舞，在柳城兄的從容拿捏下，卻輾轉騰挪，張弛有度，亦莊亦諧，揮灑自如，舉重若輕，真正做到了貫通中西，形神交融。而要達到這一境界，需要多麼豐厚的詩外之功夫啊！他從動筆創作《電影三字經》那一刻起，已進入了人生的又一個階段。幾十年曲折跌宕的人生經歷，已使他對功名榮辱超然度外，長期的東西方文化的浸潤薰染，幫助他逐步實現了文化層面上的某種超越。他集編導演和管理者於一身，在影視各個行當的不同歷練，又使得他既爛熟其內部規律，又能跳出來，在更宏闊的視野下，反省其成敗得失。他一生編電影，導電影，組織拍電影，真正是「思電影幾回醉　雜陳釀　個中味」。因愛之深，才盼之切，往往寥寥數語，切中肯綮，真情實意，躍他從多個角度打量影視創作的不同側面，既能領略其風光無限，又能體味其悲喜酸甜。

然紙上。毫不誇張地說，《電影三字經》的確是一部看似平淡無奇，實則曲徑通幽、峰巒疊秀，凝聚了柳城兄獨特的人生智慧和文化智慧的奇書。

最後還想說說柳城兄這個人。近來每次見到他，依然是那副笑咪咪的模樣。他總是心態平和，從容淡泊，笑傲世事。在人生境界上，他為我們樹立了一個看得見又很難夠得著的標杆。

新版《電影三字經》又要面世了，願柳城兄的精神和文筆永遠年輕。

岳　揚

中國國家廣播電影電視總局電影衛星頻道節目製作中心購銷部主任，製片人

代表作有《楊守敬與呂蓓卡》、《勁舞蒼穹》等

《楊守敬與呂蓓卡》、《勁舞蒼穹》均獲百合獎和華表獎

在長影工作時，已聞柳城大名，人稱「柳爺」，在古老的京城被如此稱呼想必是腕兒，只是未曾謀面，無緣相識。後來調青影廠工作，經友人指點，躋身電視電影創作，有幸結識柳爺。再後來調頻道工作，又成為同事，接觸甚密，瞭解更多。其人性格不乏多面，時而沉穩，惜字如金，時而率真，童心未泯。每觀佳作便喜形於色，每遇濫竽則嫉惡如仇。其人對電視電影的熱愛近乎癡狂，像呵護孩子一樣，自己打兩下可以，容不得別人招呼。其人年逾古稀，卻步履輕盈，思路清晰，每逢審片或討論劇本，談經論道，旁徵博引。可以說，電視電影這個平臺，對立志者是舞臺，對逐利者是管道，對求知者則是課堂，幾年共事下來，得到柳爺不少真傳，受益匪淺。

有一天，看過柳爺給我的五百餘字《電影三字經》初稿，大感意外。此後他一遍遍地改，我一次次地看，像品嘗陳年老酒，慢慢悟出其中的味道。「經」中道出從選題、劇作、籌備、拍攝、表演、後期等整個電視電影創作中各個環節的基本規律，闡明創作和生活的相互關係、編導剪三度創作的相互關係、做藝和做人的相互關係、尊重規律和大膽創新的相互關係。其中不乏經典名句，像「立結構　如安家」「寫人物　一棵樹」「設情節　一條河」這樣的比喻，像「舞之起　由情動　音之起　由心生」「報先知　方為詩」這樣的提醒，像「人趕戲　才思閉」「戶樞蠹　天難助」這樣的告誡，比比皆是，不一而舉。特別是「絲絲扣　情之帶　千千結　欲之債」更是道出做戲之本源，精闢至極。這些看似尋常的道理，在柳爺這裡卻妙筆生花，全文言簡意賅、深入淺出、內涵豐富、哲理深邃，亦質樸、亦凝練、亦微觀、亦宏觀，亦獨立、亦關聯，亦有法、亦有道，大有橫看成嶺側成峰的意境。讓人新鮮，讓人頓悟，讓人不得不讚歎中國語言文字之精美，不得不讚歎柳爺構思之獨特，實乃「看似尋常最奇崛」。

這樣的文章我以為非常人所能，撰此文者必熟知電影理論，亦必精通古文文法，不敢說非柳爺莫屬，但只有柳爺這麼做了。這得益於他多年的實踐積累，得益於他深厚的古文功底，更得益於他對這個事業的摯愛和永不倦怠的人生態度。這種事無以為繼，有的只是深深的敬佩，敬佩柳城其人。

讀柳城《電影三字經》

翟俊傑

著名導演

代表作有《血戰臺兒莊》、《大決戰》、《長征》、《驚濤駭浪》等

《驚濤駭浪》獲華表獎故事片一等獎、

百花獎最佳故事片獎和金雞獎最佳故事片獎

柳城兄《電影三字經》初版、再版，反響強烈，可喜可賀。我大約是最早的讀者之一了。

初讀，一個字，奇。說的雖是電影這一藝術品類的創作規律及藝術特徵，卻新穎獨到地涉及編、導、演、攝、錄、美，乃至前期籌備、後期製作，深入淺出，言簡意賅，朗朗上口，形象易記。誠如黃老宗江先生所言：「真可謂道盡電視電影創作和攝製之秘笈。」再讀，一個字，悟。它讓你去悟人生，更悟藝術之真諦。

幾百字一文，描繪出廣闊的藝術蒼穹，如若沒有深透的人生體驗，那是絕對不可能的。且看以下幾段「經文」：

人一世　事若成　須淡利　須忘名

唯赤愛　唯忠誠　靠投入　靠激情

輕寵辱　耐枯榮　漫漫路　踽踽行

柳城兄此番語重心長的話何嘗不是一位老戰士幾十年來在藝術之途上蹚水過河，雖多有坎坷，卻輕寵辱、耐枯榮，以對人民的摯愛和忠誠頑強地踽踽而行所發出的肺腑之言？！

電影就是要為人民放歌，為人民抒情，為人民呼籲。

電影人要為人為藝真善美！

經典體驗精華

張會軍

中國電影家協會副主席、

北京電影學院院長、教授、博士生導師

拍攝電影10餘部，導演、攝影、策劃、監製、出品電視劇、

電視專題片200多部集

電影、電視作品獲多項國際、國內獎

《電影三字經》是柳城對電影的精闢解讀，思路清晰，文字精練，深入淺出，文采飛揚。

這是他對自己電影創作經驗的總結，再一次教誨我們和今天的年輕人如何認識電影，引領我們重新思考電影，體現了他對電影藝術獨到的認識和感悟，給了我們另一種學習電影和研究電影的啟示，給了我們一種文學、藝術、哲學的思考。

本書無論對電影的宏觀概括，還是對創作細部畫龍點睛般的描寫，無論對電影規律和創作方法的分析和總結，還是對創作核心問題的特別研究，思路之開放，表述之自由，寓意之深

刻，風格之獨特，給我們以震撼，讓我們對電影肅然起敬。我們也從字裡行間看到了柳城做人和做學問的誠懇、務實和謹嚴。

柳城對電影的本體、性質、創作、技巧所進行的研究，已經成為我們今天從事電影的專業人和年輕學人認識電影的一個範本。

本書內容分為九大部分，緊緊圍繞電影的某一個側面進行論述，涉及電影的創作思維、創作方法、拍攝技巧、電影表演、電影音樂、電影風格、電影創作和生活、電影藝術和人生等幾乎電影所有方面的問題。作者在寫作過程中追求質樸、鮮活和充滿個性的論述，體現了他深厚的文化底蘊和對電影技巧嫻熟的把握。

更令我興奮的是，作者獨特的思考方法和讓人耳目一新的研究形式，得到了中外電影名家的充分肯定，這完全體現了今天的電影研究多麼需要個性化的研究方法。

我認為，《電影三字經》可以是電影（電視）專業和其他文科專業的輔導教材。它對綜合大學的藝術專業、電影專業、電視專業和傳播專業學生的學習有極大的參考價值。

我覺得柳城有意或無意給本書留下了非常多的「活口」，可以續寫，也應該續寫，這也是一個非常艱巨的工程，如能從電影的歷史、本體、特性、編劇、導演、攝影、表演、錄音、剪接、製片等各個環節，都再加以細化，一定會非常有意義。希望作者在不遠的將來可以完成，使之成為電影行業的一本「完全手冊」。

電影也有一本經

張藝謀

著名導演

代表作有《紅高粱》、《大紅燈籠高高掛》等

《紅高粱》獲第38屆西柏林電影節金熊獎，

《秋菊打官司》獲第49屆威尼斯電影節金獅獎，

《一個都不能少》獲第56屆威尼斯電影節金獅獎，

《我的父親母親》獲第50屆柏林電影節銀熊獎

九百個字夠寫一篇兒稿紙，夠講十多分鐘的話，要說出一本書，肯定是個奇蹟。這就好比叫一個導演拍兩個鏡頭編一部九十分鐘的電影，一百多年，世界上什麼樣的電影都有人試驗，大概下個一百年也沒人做這種探索。

但偏偏就寫九百個字編一本書，而又讓內容和形式達到如此的統一，柳城做到了。讓我驚訝的是，他用這麼少的文字寫成了一部大書，用那麼簡潔的語言講了一篇大理，叫初學者去

入門，叫過來人去體會，叫幹活的去使喚，叫還沒幹活和幹完活的去琢磨，甚至叫老一點的人去回憶。書裡說的事我幾乎件件都經歷過，但讀起來還是感到那麼新鮮，那麼有衝擊力，那麼讓我有感覺，那麼引起我的思考。為什麼？我只能說，它是柳城用他對整個電影事業的體驗寫的，用他對電影的真誠寫的，用他對創作的迷戀寫的，用他的那些所有過去的日子寫的。

在柳城這部「經」裡，可以成為經典的句子隨手可得，像「寫人物 一棵樹 枝葉繁 根須固」，像「塑性格 莫凝止 此一時 彼一時」，像「戲入心 情才真 食無味 夜難寐」，數不勝數。為了說盡戲的靜和動是怎麼回事兒，藝術的表和裡甚至本質又是怎麼回事兒，他先說人和戲「曰拍戲 琢美玉 攀荊山 求和璧 燒三日 望幽谷 雕若拙 歸於樸」，緊接著他又說戲中人「絲絲扣 情之帶 千千結 欲之債」。以上任何一段都可稱為絕句，而「輕寵辱 耐枯榮 漫漫路 踽踽行」讓我牢記一生。

柳城的這本書，真可謂「看似尋常最奇崛，成如容易卻艱辛」。

讀經識柳城

張子揚

中國中央電視臺電視劇頻道總監，著名導演

代表作有《三角梅》、《震撼世界的七日》等

「曰電影　問其名　凡大名　皆不名」，開篇的寥寥數字，讓我驚訝！它浸透了柳城大哥對中國電影更是對人生的深刻體驗，而他在這冊只有九百字的《電影三字經》裡，論及了編、導、演、攝、錄、美以及製作等影視各個領域的獨特規律，無疑將對創制人員具有新鮮而重要的提示。他論及的文與藝的本質和規律，論及的人與人生的境界和哲理，透視出柳城自己長期的藝術實踐和藝術追求。

透過這冊內容豐厚、體例獨特、近似蒙學的經典之作，讓我們更迫近了柳城。

柳城於我，既同鄉，又同行，更是半師半友、古道熱腸的老大哥。初識時，只知他是統管全國電影創作的官員，進而又知道他還是一位功力深厚的電影劇作家。而更多的時候，我們又常常把他看成電影鑒賞家和創作的指導者。一個人與他的事業能融為一體，甘苦與共並樂在

其中，這種境界自然超越了職業的層面，而提升為一種生命的狀態，亦可謂「自在」了，「自由」了，「天人合一」了。

我敬佩柳城大哥以如此久長的沉思去回顧他走過的路，又以如此勃發的激情來探求他的事業與熱愛、他的實踐與感悟。《電影三字經》，文，簡而豐厚；詞，精而深沉。沒有實踐寫不出，沒有人生的曲折寫不出，沒有文化積澱、藝術功底寫不出，沒有才華更寫不出。

柳城用他藝術與智慧的才華之筆，觸動了幾代電影實踐者的感悟與神思。此書二○○五年以古樸精緻的線裝本問世，今經修訂再版，一時間，傳抄者有，背誦者有，書寫裝裱懸於廳堂者有。學者首肯，專家讚歎，學子捧讀，而實踐者更是常攜在身。

蒙學經典，「視影」溯宗，柳城的《電影三字經》的確是一部「深之淺　厚之薄」、由淺入深、雅俗共賞的佳作。

我也極愛他那篇後記《老屋》，那麼短，那麼美，那麼彎彎曲曲，那麼深情，那麼含蓄而雋永，其中「觀山望其青黛，望水觀其碧透，論人之壯暮，皆在『神氣』二字。由此而論，汝正當年爾」，真可稱絕。太可進入語文課本。

「唯赤愛　唯忠誠　靠投入　靠激情　輕寵辱　耐枯榮　漫漫路　踽踽行」，閱讀至此，我們不禁要問：柳城的《電影三字經》僅僅是為電影寫的嗎？僅僅是為電影實踐寫的嗎？僅僅是為創作理論寫的嗎？

我認為，他論的是藝術，更是人生。

寂寞吟者和他的風光　《電影三字經》

趙葆華

著名劇作家

代表作有《不要問我從哪裡來》

《敵後武工隊》、《我的法蘭西歲月》等

《電影三字經》對當下一些浮躁的創作心理進行了冷靜的梳理和有力的匡正，張揚一種平和之風，熱切呼喚被怠慢的規律，呼喚真誠真意，讓劇作家回到生活中來，馳騁想像力，尊重藝術創作規律。它充滿勸諭情懷，是對影視創作界的勸諭，是對當下一些浮躁的創作心理進行了冷靜的梳理和有力的匡正，經過榮辱和悲喜的警示。但這種勸諭的情緒是平和的，視點是平等的，摯友一般的，而非高高在上，沒有高臺布教的賣弄，也無說教的狂妄和冷面，充滿了溫善的勸意。《電影三字經》融實踐性和規律性於一爐，既是作者基於實踐基礎之上的創作，也是對實踐活動的規律性總結，既有很強的現實指導意義，也有很高的理論價值，是一部奇妙的複合型的藝術佳構。

《電影三字經》採用了生動活潑的韻文體，敘述舉重若輕，文思綺異，字句華美，意韻

悠遠，堪稱美文。昔日韓柳古文求「詞達而已矣」，柳城崇尚的是「言之不文，行而不遠」，

以美文求知音，故而能口口相傳，既能切中時弊、達入就裡和要害，同時不虛浪，敘事策略精

當。其活潑的形式，易被讀者接受，簡約的風格和溫婉勸諭的文緒，親和力十足。作者心貼生

活，既為文，也為人，似詩人行吟旅途，邊創作，邊行走。這是一部可從多個維度解讀的大

書，既感悟創作，又感悟人生，在《電影三字經》的背後立著的是一個大寫的人。

「文之道 人之道」，由為文延伸到為人，從文本延伸到精神層面，柳城以一種責任感來

作為著述的靈魂，他提出的「人一世 事若成 須淡利 須忘名」「輕寵辱 耐枯榮 漫漫路

踽踽行」的觀念，發人深思。樸實文字的背後，是柳城對一個行業的熱愛和激情，是他對自己

多年堅持的高度濃縮。相比時下創作的急功近利，柳城能沉下心思，寫最基本、最富含哲理的

內容，寫出自己對生活和藝術的深刻體驗。寫到甘苦背後的那座老屋，「其雖不敞，然窗外無

遮，雨時瀟瀟，霧時濛濛，常伴皎月，日出而明」，以品格立於世，以文字、心血和激情覓知

音。只有真誠地對待生活，注重自己的修為，才能有如此佳句。

為文與為人的關係，千百年來，人們一直在探討，但身體力行者才是值得我們尊重和愛戴

的。對今天的人們來說，寫一本書、做一篇文章並不是什麼難事，在博客興旺的網路時代，每

個人都有言說的權利，但我們必須明確一點，只有在書的背後，在文的深處站立著一個大寫的

人，才能稱之為有好靈魂、好品格、好境界的文字。這一點，《電影三字經》做到了，柳城做

到了！故，我亦真誠為之撰文。

《電影三字經》序

趙　實

柳城先生的《電影三字經》即將面世，作為最早的讀者之一，我感到十分高興。這是柳先生幾十年從事電影創作、管理和研究的一份心血積澱，闡述了電影編劇、導演、表演、製作的基本原理和方法，既是電影藝術創作的實用指南，又是一位元資深電影人的心得體會，包含著對電影與藝術、電影與社會、電影與人生的深刻思考。

覽其文字，三字為句，韻腳變換，明白曉暢處雜用口語白話，莊重典雅時博采經典名籍，語言兼具跳躍感和音樂性，不斷迸發思想火花，給人以應接不暇的驚喜和觸動。它以高度凝練、形象、生動的語言，闡釋具備同樣特徵的電影文化，直抵創作本質和藝術真諦，取得叫人頓悟般的奇妙效果，借此續接了薪火相傳的中國文論和電影理論的脈絡，確實是當代電影藝術理論的精品之作。

《電影三字經》實現了電影實踐與理論、電影藝術和技巧的有機結合和拓展創新。這本書最初發軔於對電影頻道創立的電視電影創作實踐的總結。他精心梳理創作感悟和心得體會，論

其篇幅，不過千字，論其筆觸，平白質樸，卻引起中外電影理論界甚至文化界的重視。我想，這無疑體現了我國改革開放以來電影藝術和電影產業蓬勃發展的豐碩成果，滲透了電影藝術家嘔心瀝血艱苦探索和銳意創新的精神，得益於電影理論與美學研究的不斷積累，更得益於柳先生對電影藝術的凝情敬業、勤勉不輟，凝聚著他幾十年來在電影行業勤奮耕耘、潛心研究的智慧結晶，從而使得這個精闢的理論著述，成為電影藝術進步的重要見證之一，成為電影改革發展的重要成果之一。

蓬勃發展的中國電影，對電影藝術和電影理論的創新不斷提出新的要求。電影如何回應時代的召喚，回應人民的文化訴求，如何以優秀的作品鼓舞人，弘揚時代主旋律，弘揚社會主義的核心價值，這是中國電影人的歷史責任，也是我們孜孜以求的崇高目標。《電影三字經》的「唯赤愛　唯忠誠　靠投入　靠激情」，形象地闡述了「二為方向」「雙百方針」「三性統一」「三貼近原則」等重要指導思想，具有高度的藝術自覺和理論自覺，也彰顯了中國電影與祖國同在、與人民同行、與世界同步、與時代同進的熾熱情懷。

「文變染乎世情，興廢繫乎時序。」改革開放以來中國經濟社會的飛速發展，為中國電影的藝術繁榮和產業發展奠定了堅實的基礎。期盼廣大電影藝術創作者和理論工作者以科學發展觀為指導，深入實踐，深入群眾，深入生活，多出優秀電影精品，多出優秀理論成果，繼續為中國電影的大發展、大繁榮貢獻新的力量。

空谷幽蘭草中仙

朱 虹

著有《社會主義意識形態論》

《廣播影視業：改革與發展》等

蘭花生在人跡罕至的幽深山谷，不張揚不驕縱，卻自有一種由天地之靈氣浸養、山野之厚重哺育的傲人芬芳。如同案上這清香書卷，用了尋常人少用或不用的形式，開闢了尋常人不去走或到不了的天地。這必是緣於一種做人的甘守寂寞、孜孜以求，為文的厚積薄發、精益求精，既是歲月的錘洗染就出文采，更是赤誠的摯愛熔煉了情懷。

俗語云：「由簡到繁易，化繁入簡難。」再版柳文區區九百言，精緻凝練，蘊涵深遠。山不在高，有仙則名；水不在深，有龍則靈；文不在長，有魂則誠。他寫盡了電視電影創立至今的坎坷與榮耀，也寫盡了電影人年復一年前赴後繼的奮鬥旅徑。細品，猶如平湖靜水，沁人心脾，耐人尋味；深究，恰似波濤洶湧，攝人心魄，發人深省。臺上一分鐘，臺下十年功。我在中央辦公廳聯繫電影工作的時候便與先生相識，當時他正在一線指導電影創作，深感先生今天

能用這九百個字展現如此浩瀚壯闊的影視畫卷，不僅僅是先生學識淵博、才華橫溢之功，更是他傾一生之力投身創作實踐、躬身理論研究的登峰造極之舉。

電視電影事業作為一個新興產業，在國家昌盛、民族復興的偉大壯舉中，不可替代，舉足輕重。而影視產品，只有被廣為認知、認同、認可，才能發揮它的感召力，起到教育人、激勵人的作用。面對時代大潮，柳先生站在滿足大眾對影視文化日益增長的需求出發，從影視擔負的時代責任出發，數十年如一日不改初衷，嘔心瀝血，幾經磨礪，終成一體，開其先河。用簡潔的文字深刻詮釋了影視作品從立意創作到面世傳播的自然規律和深刻內涵。從「昨夜西風凋碧樹，獨上高樓，望斷天涯路」的艱辛備嘗，到「眾裡尋他千百度，驀然回首，那人卻在燈火闌珊處」的豁然開朗，清晰解讀了影視創作要把握時代脈搏，領悟人民心聲，全心全意不懈追求才能果實錦繡的深刻真諦。也只有經歷那種「板凳要坐十年冷，文章不寫半句空」的勵志之苦和「兩句三年得，一吟雙淚流」的堅韌執著，才能做到由「不識廬山真面目，只緣身在此山中」的迷茫求索，到「會當凌絕頂，一覽眾山小」的虛懷若谷，使我們的影視作品留在人民心裡。柳文簡、新、深、真，源於他道法自然，追求質樸，人情練達，世事洞明。之簡，則惜墨如金，字字珠璣；之新，則獨闢蹊徑，標新立異；之深，則出神入化，回味無窮；之真，則有「雨過天青雲破處，這般顏色作將來」的超凡意境。

當今盛世，正是發展影視事業千載難逢的黃金時期。柳先生的心血力作之所以如此廣泛地引發共鳴，是由於他始終懷著一顆對中華民族優秀文化、對影視事業刻骨銘心的摯愛思索與推

崇傳承之心。只有像他那樣在邁向藝術巔峰的崎嶇道路上攀登不止，才能順應時代發展的需求而與時俱進。究其內裡，柳文也深刻解讀了「越是民族的越是世界的，也是最有生命力的」這一真理。中華民族數千年燦爛文化，是取之不盡、用之不竭的偉大思想寶庫和精神源泉，而任何一個國家和民族文化的傳播事業在任何時候都不可隨波逐流，這多麼需要一代又一代人以永恆的信念傾注畢生精力去薪火相傳，推陳出新，造福今人，惠及後人。這就需要我們從柳文中汲取智慧，抑惡揚善，為壯麗的影視事業鞠躬盡瘁、矢志不渝。

電影人是廣袤大地上堅韌又昂揚的野草，不斷追尋著銀幕的春天。柳先生的《電影三字經》，就像是草中之仙——矜然綻放的空谷幽蘭，芳香恒久，源遠流長。願花常開，香常在，香飄海內，香飄天涯。

一部經典

陳可辛

香港著名導演

代表作有《甜蜜蜜》、《如果·愛》等

《甜蜜蜜》獲第16屆金像獎最佳導演獎

柳城的《電影三字經》是一部論述電影創作及製作的書，也可以說是一首長詩。它不是抒情詩也不是敘事詩，而是一首講述理論的詩，這在中國古代有不少，而在現代詩歌裡大概是絕無僅有的。我更在意它僅僅只有九百字。我做的電影不算少，轉眼也是幾十年，柳城的九百個字居然把我經歷的所有都給道盡了，這真是不可思議。這讓我不能不對他表示尊敬。

我覺得我和他有了一種心靈的溝通，非常親切，那是因為他用他的心在和我說話，而且說到了我的心裡，儘管至今我在任何場合都沒見過他。從柳城的這首詩裡，我又似乎認識他，他一定是對創作特別是電影創作有非常豐富的經驗，對電影理論有很深的研究，對電影製作有親身的體察，對中國古文有很高的修養。哦！我沒有誇張，因為假若不是這樣，他絕然寫不出這

首詩來。我斷定，這本書外國人也一定會接受，因為，它放諸中外皆是真理。

在中國電影步入世界的今天，《電影三字經》給了我輩會心的共鳴和熱誠的鼓舞。真的感謝韓三平先生把這部精闢的經典介紹給我，也真的感謝柳城先生為中國電影人締造一部經典。

夢想，二十四格

關錦鵬

香港著名導演

代表作有《胭脂扣》、《阮玲玉》等

《胭脂扣》獲第8屆金像獎最佳電影、最佳導演、最佳女主角等獎項，《阮玲玉》獲第42屆柏林電影節銀熊獎

一氣看完柳先生的這篇精短奇文，時光不過挪移寸許，但腦海裡卻彷彿放映著膠片，幾萬尺長，從開頭，到現在。

許鞍華、譚家明、徐克，我默默念誦著這些引我入行的人的名字，想起他們工作時澎湃的激情和專業的態度，想起自己從場記開始的光影人生。一路走來，合作過的人來來往往，除了感激，似乎沒有別的詞彙足以表達心中的想法。記得一九九六年和侯孝賢先生談到共同鍾愛的日本電影大師小津，侯先生送了我八個字⋯⋯「既遠且近，既近且遠。」我保留至今，作為警醒

71

我的句子。電影似乎天生就是一種折磨，因為它需要感性和理性、個體與團隊、藝術與商業種種矛盾概念的完美結合。二十多年來，雖然草草留下了十部電影，些許虛名，我卻依舊圓不了那個完美的電影之夢，總是把殘缺帶來的不滿足留給下一次開機去解決。二〇〇三年幾個好朋友的離世，更讓我領會到生命的脆弱，只有電影，帶著我在人生的冰河上蹣跚而行，正如柳城所說的「漫漫路　蹣跚行」矣。

所以在我看來，柳先生送給我們的這些句子，與其說是拂面的春風，不如說是冬日的暖陽，它給最需要的那些人帶去原則、勇氣、希望、支持，特別是智慧，就如你我。裡面的那些話，看似尋常簡單，實則意味深長。我覺得如此深入淺出、言簡意賅的作品，再加上眾多名家的點評，實可作為所有電影工作者的枕邊教材，長伴一生。我從心裡感謝這位電影哲人。

感謝柳城先生，雖未一晤，但他卻賜予我們這樣美麗而深邃的句子，它們在我腦海中連綴成膠片，幾萬尺長，從現在，到未來。

一首清澈的電影詩

吳思遠

香港電影導演協會終身榮譽主席，著名導演

代表作有《新龍門客棧》、《醉拳》等

讀罷柳城先生之《電影三字經》，我不禁歎曰：真才子也。

識柳城兄二十餘年，以往他擔任行政領導工作時常有交往，素知他乃一電影飽學之士。近年極少見面，豈料柳兄竟孕育出這一本可謂經書的《電影三字經》。

本人從事電影凡三十多年，深味其中甘苦，正如書中所說的「思電影 幾回醉 雜陳釀 個中味」。我亦時時被邀去學校演講，給學生介紹從電影的構思到創作，從導演技巧到演員表演，從前期工作到後期處理以至整個作品要完成好的要點，等等。豈料我所述之長篇大論，均瞬間被吸入一神仙葫蘆中去了，這只神仙葫蘆就是柳城兄的《電影三字經》。

《電影三字經》難能可貴之處，是將電影創作的方法、規律、要點以及各個門類的內在特徵和表現手段，化成極易明白而又能著手實踐的非常簡約的文字，讓你一看便有體會，便得要

領。這就是柳兄超凡的藝術和文字功力的體現。我常常閱讀影視理論的某些長篇大作，有時反

被讀得一頭霧水，哪及《電影三字經》的清澈明瞭。隨便一翻，「寫人物　一棵樹　枝葉繁

根須固」「寫性格　莫凝止　此一時　彼一時」「寫命運　一盤棋　走河東　看河西」，明白

曉暢，朗朗上口。

近日我時常呼籲青年導演要特別注重劇本，因為現在有太多新人只注重影像，而不下工夫

去把人物寫好，更不下工夫把故事講好。

又如「搶進度　必削履　趕週期　必傷體　人趕戲　才思閉　戲催人　出戲魂」，道出

了許多電影為了趕上映期、演員期和這個期、那個期而粗製濫造的弊端。其實，這是一個屢禁

卻難止，又無奈又遺憾的事情，但柳城還是要跟你說，既說它的巨大危害，更告訴你克服的辦

法：「文已定　去東籬　炭煮茗　議軍機」。

其實，《電影三字經》中的每一個字都可讓我們細細咀嚼，每一段均可以化為洋洋萬言，

是學習文學和電影的學生的絕好教材。

讀柳兄的《電影三字經》，令我回憶起我們愉快相處的那充滿挑戰和激情的年輕歲月，我

們那時的真情和率直還有對事業的堅定，也讓我再一次去體味領悟電影創作真諦的美好。

柳城兄用數十年的電影經驗、體會，孕育了這本字字珠璣的《電影三字經》，有如大海中

的一盞燈，給後來者指引正途。

《電影三字經》非常值得向青年學子，特別是投身影視行業的年輕人推介。是為序。

電影手冊

白先勇

臺灣著名作家

代表作有《寂寞的十七歲》、《驀然回首》、《孽子》等

柳城先生這部《電影三字經》可以說是一本電影手冊，從事電影的人、喜愛電影的人都應該看，也一定會喜歡看。

大家都說這是一本奇書，的確如此，柳城先生居然運用我們最古老的兒童啟蒙書《三字經》的形式，把20世紀新興的一種視聽藝術——電影，剖析得如此淋漓盡致，面面俱到，而又句句引人入勝，耐人尋味。

柳城先生寫了一本獨一無二的電影書，內容雖然都是一般普世定律，可是因為作者把這些「老話」說得巧，說得妙，說得深，所以「老話」也都變成了「新語」，啟人深思。正如書中所說「要獨創 博眾長」，這裡就又有眾長，更有獨創。

《電影三字經》的警語甚多，但我覺得有幾句一語中的，比如「技與藝 同根生 技不

75

達　藝凋零」，注解中說道：「在所有的藝術形式中，電影是完全依靠技術來養活的一個品類。」這幾句話可能會引起一些誤解，以為柳城先生是唯技巧論者，事實上他著重說的是，技術與藝術對電影來說是「同根而生，共衰共榮」。電影完全是運用科技來完成藝術表達的一種新的形式，對於技巧的運用更是如此，一幅畫面拖長一兩秒可能就破壞了一部電影的節奏，選錯了一段音樂，可能就把整部電影的氣氛攪亂。劇本就是有再好的人物和故事，導演沒有高超的技巧，也導不出一部傑作來。這就牽涉到藝術的形式與內容的美學問題上來了。他這番話用在文學作品上一樣正確，偉大的詩歌、小說也都是「技」與「藝」完美結合的結果。

其實《電影三字經》最可貴的還在於柳城先生給電影藝術家提出了一些推心置腹的忠言：

人一世　事若成　須淡利　須忘名

唯赤愛　唯忠誠　靠投入　靠激情

輕寵辱　耐枯榮　漫漫路　踽踽行

薪不盡　火不止　為則成　行則至

柳城先生這部《電影三字經》至此已經成為「電影菜根譚」了。

相識那年雪化時

侯孝賢

臺灣電影導演協會主席，金馬獎主席，著名導演

代表作有《童年往事》、《悲情城市》等

《童年往事》獲第37屆西柏林電影節國際影評人獎、第22屆金馬獎

最佳原著劇本獎，《悲情城市》獲第46屆威尼斯電影節金獅獎、

第26屆金馬獎最佳導演獎

其實我認識柳城先生才三、五年。

大約是二〇〇七年冬天，李行導演打電話說，柳城到臺北來了，我們約了見面。當時很忙，但我很願意趕快去見他，因為我在那前不久剛看過他的《電影三字經》。那本書很好讀，只有幾百字，十分鐘就可以看完，可看完後卻久久不能忘懷，因為拍電影的那些事他都寫進去了，而且說得準確到位，一看便知作者對電影有過很全面的實踐，對理論有很高的素養。

我讀完此書，浮上腦際的是「知難行易」四個字。我年輕時寫劇本拍電影，靠的是直覺

與技藝，「知其然而不知其所以然」，是直接面對客體憑直覺拍出來的，而電影的創作我認為亦是首重直覺。但是要使電影越拍越好，就必須要知其所以然。知其所以然，明白電影創作的道理，是要等到年歲漸長，電影拍得夠久了，才明瞭的。《電影三字經》說的即是「知其所以然」的電影創作過程，這就是柳城先生特別讓人敬佩之處。

二○○九年初，臺灣導演協會由我鄭重給柳城先生頒發了「電影文化貢獻獎」，以表彰他寫出《電影三字經》對電影所做出的傑出貢獻，這是我們第一次頒獎給大陸學者。從那天起，他也被我們特聘為臺灣電影導演協會榮譽會員。

那天，從二十幾歲到九十多歲的導演都來了，大家都很興奮，因著這個機緣，我介紹了柳城的背景資料，其中最讓大家敬佩的是，柳城先生來自北京，是電影頻道節目製作中心電視電影的藝術總監，也是當初內地電視電影的創始人。由此，電影頻道在十幾年中製作了一千幾百部電影，他們給年輕導演提供了一個絕佳的電影創作及播放平臺，形成了培養新生代、激發創作力的電影生態，像一池活水，源源不絕。這對中國電影是一件非常了不起的事，也是柳城先生的《電影三字經》之所以能夠如此深邃而又能夠如此簡單的緣故。這深深地打動著我的心，我願意更多人讀到這本書。

妙手妙文說「柳經」

焦雄屏

臺灣著名電影理論家、電影教育家、著名電影製作人，金馬獎前主席

代表作有《臺灣新電影》、《聽說》等

電影劇本《阮玲玉》獲第28屆金馬獎評審團特別獎

如果在十幾年前讓我讀柳城先生的《電影三字經》，那只會是霧裡看花，無法領略他那短短九百字的博大精深。如今我在教學、評論、創作之餘又涉及影片製作，這才深深體悟此「經」之可貴。深夜孤燈，咀嚼再三，擲筆興歎，激越、感動、欣喜和讚歎一湧而上。

我們哪裡能用簡單的隻字片語來定義這篇經文呢？它既是一篇論文又是一本好教材。它文字之美，意境之深，宛如詩篇。它的激情與諄諄善誘，彷彿是一句句唱嘆詞。它運用漢字和典故如信手拈來，字字珠璣，有想像，有圖畫，有音韻，有氣魄。字裡行間盡抒對作品之藝術底蘊、對藝術之受眾效果、對藝術家之路之孤寂、對成名前後之品性、對電影各個方面之關注與瞭解，如果不是投身電影創作多年，不是國學根底深厚，怎麼能隨心所欲、渾然天成地成就這

一、創作？

不錯，我稱它為創作，是說這是一篇有關創作的創作，以時髦的話來說，它也是一種後設狀況。它既傳統，又現代；既能融合中國幾千年文化之精華，又能且近且遠，一會兒挨近為創作者，一會兒又拉遠為觀眾；它既有宏觀，又微觀；它既有對仗反差之美，亦有深谷曲徑之幽；既討論電影，又述及藝術；有科技有人生，有群體有個人，有品味有市場，有創作動機，有企劃執行，有對藝術素養之積蓄，也有對短視行貨之批評。

《電影三字經》仿彿是濃縮了數萬字理論的教科書，也像是拈斷三根須之創作者的心路歷程，可以作為製作人工作的案頭手冊，更可以作為瞭解電影奧妙的敲門磚。

我與柳城先生並不熟悉，對於他過往的豐功偉業也慚愧未能得悉，但是從《電影三字經》的文字中我看到一個真正電影人的心靈和智慧，我們隔空交匯，越洋擊掌。

致上最高的敬意。

念柳老弟的《電影三字經》

李　行

臺灣著名導演

代表作有《街頭巷尾》、《汪洋中的一條船》、《小城故事》等

《小城故事》獲第16屆金馬獎最佳影片獎，

一九九五年獲第32屆金馬獎終身成就獎

柳城老弟的《電影三字經》我是認認真真看過，讀過，研究過的。我不但看過，還把各種版本進行過仔仔細細的比較，探討其中的增刪和修改，對書中的一些語句還要在古籍中去查找，我甚至用了好幾個整天來研究它，記筆記，寫感想，提意見，記了厚厚一疊紙。為什麼？因為我真的很喜歡它。沒有深厚的國學素養和文字功力，沒有豐富的電影實踐經驗，沒有深刻的人生感悟，是不可能用僅僅九百個字寫出這部巨作的。

我做了一輩子電影，心裡自然有許許多多想法，在劇本上，在導演上，在演員上，隨著年齡的增長，特別在藝術和人生上，經常做一些思考，我自認為我是一個很仔細的人，隨時都要把一

此想法和思考記下來。但是看完柳城的作品，我發現他比我想的還要多，還要細，還要深。

二〇〇七年他來臺北，請我和侯孝賢、廖慶松給他的「三字經」提意見，我們都對他書中

的這段描述很感興趣：

編導剪　分三度　攝錄美　為一體

聲光色　應有情　動與靜　當著意

這種和諧正是每個攝製組都夢寐以求的理想狀態，但我們又都認為其中「動與靜」一句似乎不夠準確，雖然提不出具體的改法，但都說了一些感覺。那天，大家談得很熱烈，但是後來我們也就把這件事給忘了。大約兩個月之後，柳城忽然發了個郵件來，打開一看，「聲光色　應有情　動靜間　當著意」。原來的「動與靜」改成了「動靜間」，我的腦袋「嗡」的一聲，一字之差，這不就是我們那天想到了卻沒說出來的意思嗎！

二〇〇九年初，臺灣導演協會因為柳城寫的這本《電影三字經》為他頒發「電影文化貢獻獎」。晚間，我們對坐長談，我問他，「動靜間」三個字你是怎麼想出來的？他說，想不起來了，「動與靜」和「動靜間」之間的微妙關係好像只能去感覺。我笑了，你感覺了多長時間？他說，從您和侯孝賢導演提出來算起大概有兩三個月吧，而且幾乎天天都在做這種感覺。說完他笑了。

我無言。啊，我的這位老弟啊……

電影創作開示者

臺灣著名導演

王　童

代表作有《假如我是真的》、《香蕉天堂》、《無言的山丘》等

《假如我是真的》獲第18屆金馬獎最佳影片獎，

《無言的山丘》獲第29屆金馬獎最佳劇情片獎、最佳導演獎

多年來我在不少電影或藝術院校教授電影課業，學生們幾乎都知道我的一句口頭語：「愛電影不等於能懂電影，能懂電影不等於能拍電影，要拍電影必須先要思考為什麼要拍這一部電影。」只有想好了，才能以誠懇的態度去創作，也才能踏踏實實地拍電影。

慶幸的是認識了柳城先生，那是在臺灣電影協會為柳先生頒獎的大會上。讀了《電影三字經》，真是如獲珍寶。以後每次讀它的時候，都如同見到柳先生其人，和善、誠懇，讓人倍感親近和敬仰。現在每當接受訪談或受邀演講，談的大凡與電影或藝術創作相關的議題，我都必定會提起柳先生的《電影三字經》，並將它九百字的全文展示出來，讓更多熱愛電影的創作者

去好好閱讀，好好深思。因為這是一本關於電影的經典大作。《電影三字經》不但是電影學子的一本經書，更值得推廣到其他任何藝術領域之中。

有人尊稱柳先生為柳爺或柳老師，我則稱他為電影的開示者，要讀懂電影就必須深入地理解《電影三字經》這部書。

衣帶漸寬終不悔

代表作有《同班同學》、《老莫的第二個春天》、《父子關係》等

影片多次獲得金馬獎

不知怎麼了，是不是天上星宿運行出了什麼差錯，不然怎麼短短一個月裡，巨匠紛紛隕落。

東方有楊德昌，西方則是伯格曼和安東尼奧尼。後頭這倆人還一個前腳走另一個後腳就跟著。

聽到這樣的消息會震驚的，會悲痛的。這大概都是跟我一樣的老人吧？而且還是一群特定的老人，是年輕的時候曾經拿電影當書來讀，就是現在，腦袋瓜裡對偉大的創作者還存在著本能的「尊敬」的老傢伙。不信的話，你問問身邊的年輕人，八成以上的會反問你：誰？誰是伯格曼？誰是安東尼奧尼？

如果你還不知死活，硬要把那些曾經讓你「尊敬」的經典電影讓他們也瞧瞧的話，我敢跟你保證，一個個不是睡死，就是看不到一半就紛紛奪門而出，然後在門外把你罵死。

一個朋友說過，世代的差異是：以前的人讀到、看到自己不懂的書或者電影會自慚形穢，覺得自己笨。現在的世代是立刻將它們一把丟開，然後大罵作者和導演蠢。「對與錯，老實說無法爭辯。」我那朋友說：「怎麼辦呢？這世界慢慢是他們的了。」

他錯了，這世界不是「慢慢」是他們的了，而且早就是他們的了。

在這樣的世代裡，電影就只能講兩個字叫「取悅」了。什麼「創作精神」，那早就是字典上的字眼。還有這種想法的人，我拜託您，心裡明白就好，千萬別說出口，否則就會被指指點點，說你老化和老土得不可救藥。

在這樣的世代裡，十分意外地讀到柳城先生的《電影三字經》，老實說，我震驚了。一是一部書只有幾百字，再是覺得這位作家——套一句臺灣的流行語——他還真可算是個臺灣也沒幾個的「稀有動物」了。我說的是他的觀念和他的才情，以及又如此準確地以一種這麼特別的形式把它們寫出來的創造力，還有勇氣，還有真情。

透過優美的文句，他非常委婉但卻毫不猶豫地告訴我們：電影既然是你自己當初的選擇，選擇什麼就要為什麼付出你的所有，甚至為它承擔一切，沒有後悔的理由，也沒有逃遁的任何藉口。電影既然是你的所愛，就如一個古老的詠歌——「愛，是一種責任！永遠。」

我不認識這位柳城先生，但透過與這短短數百個文字的共鳴卻彷彿在與老友相逢。他真

摯、誠懇而且堅定地再次提醒我對自己久遠之前的藝術理想曾經懷抱過的責任和曾經許下的諾言。

尤其是在現在的世代裡。

電影的哲學書

崔洋一

日本電影導演協會理事長，著名導演

代表作有《導盲犬小Q》、《血與骨》等

《血與骨》獲日本電影學院獎最佳導演、最佳劇本獎

隨著論理簡潔而明快的展開，的確讓人表示讚賞，同時體味著書中所滲透著的柳城先生對電影這一不可替代的人類文化遺產的摯愛與真誠。

不僅對於我們這些專門從事電影創作的人來說，即便對於那些將來準備參加電影創作的年輕學生們來說，這本《電影三字經》不僅僅是一本電影的入門書和參考書，它也將會作為一本面向邁入電影神聖領域者的真正的哲學書。我確信，它必將永遠被大家傳頌。

同時我還要說，假若你沒有注意到這本書中那些那麼簡潔而又那麼深奧的探索，你一定還沒讀懂這本書，你也就沒有資格拿起這本書。

所謂電影，就是創作者們和接受這種創作的觀眾們，在不知不覺之間超越自我歸屬的一種

創造物。也就是說，你相遇電影，你面對電影並理解其創造出的世界，就是在面對人類存在的一些普遍問題。

柳城先生的《電影三字經》包羅萬象，一會兒在虛實之間縱橫無盡地賓士，自由闊達地編織故事，一會兒論證著構築無盡寶藏的新世界之科學的真理。與此同時，它一邊苦苦思索支撐這一科學的理論框架，一邊與那種缺乏熱情和毫無感受的筆觸一刀兩斷，努力給我們明快而又強烈的衝擊。

我斷言，柳城先生不是一位只接觸過幾本電影教科書的視野狹隘的專家，而是一位藝術大師，他平靜地面對各種各樣的價值觀，培育並默默地在後面推動著那些將過去、現在與未來連接起來的人們。

他那美妙的語言正是電影本身。

電影的神髓

加藤正人

日本電影劇作家協會前會長，著名劇作家

代表作有《日本沉沒》、《向雪祈禱》等

柳城先生用極其精練的文字寫成的一部著作，叫《電影三字經》。這實在是一本讓所有的人都吃驚的書。

我常年從事劇本的創作工作。有時我也想，電影劇本創作的真諦是什麼呢？有時想到這，有時想到那，但只是一片片銀鱗似的在腦中轉瞬即過。我總覺得電影表現方法的原理太過深奧，不是用一條繩子就能拽出來，弄明白的。那些在眼前閃過的銀色鱗片越多，我就越感到創作電影的真理隱藏在深淵之底，是誰也很難探明的。

但是《電影三字經》這部精短的著作，卻將電影的神髓準確地全部包含其中。它沒有任何冗繁，用詩一樣美麗簡潔而且好讀易懂的文體，將電影的神髓一語道破。如果說這是一部書，它更像書名一樣，是一部「經書」，將那些即使使用成千上萬的語言也不可能說清的道理，輕輕

鬆鬆地做了完美的表達。恐怕在全世界也很難見到這種充滿智慧的著作了。

我第一次讀它的時候，感覺最深的是，原來中國和日本對於電影的理解是那樣的一致。我作為一個日本電影劇作家，在創作劇本的時候，邊想、邊感受的東西，卻被遠在中國的理論家寫了出來。這說明，真理是可以打破時空、不分地域地普遍存在的。

我第二次讀它的時候，印象又有了新的變化，明明是我早就瞭解了的事情，在柳城先生的描述中，又突然有了新鮮的感覺並滲入我的心田。我想這是因為此書刪繁就簡，僅用排列整齊的九百個字闡述真理。也正因為如此，新的啟示才能迸發出來。這種啟示再化作我創作的動力，使我的心緒像水波一樣蕩漾開來。

《電影三字經》所寫的一切，正是所有電影人對於電影創作的追求，同時也是我們永遠不變的目標。

不僅僅是我，對於所有從事電影的創作者們，還有那些今後立志要做電影劇作家的年輕人，這都是一本絕對不能錯過的好書。或者說，它就是一部「經書」，將作為經典永遠流傳下去。

在我進行劇本創作的十幾年間，我也一直在日本電影教育機構中指導創作，進行教學。如果能夠早一些時候接觸到這本書的話，就可以讓它在我的講堂上發揮更大的作用了。今後如果有機會，真希望能夠將柳先生的言語傳播出去。真心希望《電影三字經》儘早在日本出版並且如書中所說「一流傳 一百年」。

向柳城先生的偉大業績表達一個日本電影劇作家的深深的敬意。

讀《電影三字經》有感

佐藤忠男

日本電影評論學會會長，著名電影評論家、電影史學家

代表作有《黑澤明的世界》、《電影的真實》等

《日本電影史》獲日本文部大臣獎

拜讀了柳城先生的日文版《電影三字經》，深銘肺腑。非常感謝侯孝賢先生將該書的日文版寄給我。

《電影三字經》開頭「曰電影　問其名　凡大名　皆不名」說得多麼貼切、大氣而非同尋常。

電影的形式是多種多樣的，無論哪部電影都有它的內涵及看點，但是，有些人不會細心品味一部影片的優點及長處，只熱中於去給影片排名次，這是因為他們往往只是根據自己的想法和判斷去給人家的影片妄下定論。

我深信，只有不受潮流左右、堅持自己藝術信念和原則的人，才能寫出這本書並發出如此的舉世名言。

《電影三字經》內容豐富含蓄，語句多姿多彩，真是耐人尋味。每當我品讀的時候，它都會給我帶來全新的感受和啟迪。

我衷心地祝賀柳城先生能為世界電影寫出這樣一本好書。

凡做藝 真至誠

林權澤

韓國著名導演，被稱為韓國電影教父

代表作有《悲歌一曲》、《春香傳》、《醉畫仙》等

《醉畫仙》獲第55屆坎城電影節最佳導演獎

在韓國電影界同仁的推薦下，本人有幸拜讀了中國學者柳城先生撰寫的《電影三字經》。

同為亞洲的電影人，作者對電影的深刻理解與雋秀的文采真是令人吃驚。特別是作者用如此精闢的語言，如此獨特的方式，僅僅九百個字就把電影創作與製作的全過程闡釋得清清楚楚，這實在叫我讚歎不已。

確如《電影三字經》所強調的那樣，電影就是要反映我們的現實生活。我之所以能夠至今還從事導演這一行業，就是因為我很早就發現，電影必須來源於我們的生活，反映我們生活的真實。電影雖然要反映生活，但是，電影不是只向人們講一個很有意思的故事那麼簡單，而是要把人的個性和人生的喜怒哀樂凝合在一起，這才能打動人，這才能夠成為一個好作品。電

影不應該只是一個生活的旁觀者，而應該勇敢、熱情地深入進去，特別要揭示我們生活中的困難、艱辛和險阻，還要在電影裡蘊涵對生活的深刻反思。雖然一個又一個的困難和挫折會帶給我們無盡的痛苦，但是，電影不應該只羅列那些讓人悲傷的事件，而應該在將它們進行過濾之後，發現生活的美並帶給我們戰勝困難的勇氣和力量，這才是好電影。

「日電影　夢非夢　凡做藝　真至誠」，這句電影箴言給我留下了極其深刻的印象，讓我經久難忘。我從中強烈地感受到作者將一生獻給電影的熱情和他對電影的那一份摯愛。

最近幾年，中國電影產業獲得了讓人驚訝的飛速發展，同為亞洲的電影人，我深感欣慰。我希望韓中兩國電影界加強交流，取長補短，共同前進。

借此為《電影三字經》作序之機，我也想將這本書推薦給韓國電影界的所有同仁們，還有那些希望從事電影行業的年輕人。我相信，大家都會從書中發現作者在幾十年的電影生涯中積累的人生智慧。

來自巴林的崇敬之心

阿里‧阿卜杜拉‧哈里發

聯合國教科文組織科學委員會主席，巴林王國

著名阿拉伯詩人、作家

一個人若能苦心鑽研，創造出一個他所熱愛的藝術門類，實屬不易；而對於他還能志在將這一藝術門類帶向成功的巔峰，更談何容易。但是有這樣一群菁英，他們以不可動搖的決心與耐心，以不屈不撓的毅力踏破荊棘，勇往直前，以卓越的才能和超強的意志，創造出偉大成就，讓我們難忘，讓我們崇敬。

他叫柳城，一位離我是那麼遙遠的中國詩人和學者。

當我們觀賞一部電影的時候，或者站在一幅精美的畫作前面，或者讀一首美麗的詩，或者看一部小說，或者聽一場不同凡響的音樂會，我們眼前就如同開闊了一片視野，打開了一片天空，它們會給我們帶來一種超越這些藝術作品本身的想像，讓我們的內心充滿愉悅，讓我們的靈魂得到昇華，為我們提出腦海裡從未浮現過的各種問題。然而，我們絕對應該意識到那些創

作者為了把他的藝術帶到這個創意的高度所付出的艱辛，以及他為了讓我們能透徹地認同他的作品所做出的巨大而艱苦的努力。雖然有一些藝術家的作品在當時沒有得到足夠的賞識，但隨著藝術的進步，他們的作品歷經後世的仔細研究，最終其價值才得到了真正的認可。

今天，當中國的藝術家柳城先生因為他的長詩《電影三字經》獲得全世界的讚譽的時候，我們不但要欣賞他的藝術之路，還要欣賞他從最初的文化理念到超凡的思想高度所付出的難以想像的艱辛，更要欣賞他在表達他的思想時所展現出的藝術深度和那種像對待戀人般的摯愛。他通過潛心研究創造了一個在他的領域內，只用九百個古老的中國字所構成的一本巨著，並且在那裡釋放了他對藝術的所有激情和真情。看得出來，柳城所做的最大努力是，通過他對於世界簡單但卻深邃的思考建立了一種人類共通的普遍聯繫。也正因為如此，他獲得了人們對他的愛與尊敬。

親愛的柳城先生，有創意的藝術家，您是我遠方的好友！我從遙遠的巴林問候您，我崇敬您的藝術和您真摯而深邃的思想，我讚歎您的才華，我欣賞您的勤奮，特別是您美好的人文主義情懷！

飛翔到英格蘭的詩句

菲爾・艾格蘭

英國著名導演

代表作有《叢林人》、《法國韻事》、《雲之南》等

《雲之南》獲英國電影學院獎

用光和聲講故事的藝術看起來很簡單，實際卻像登山一樣，每一步都很艱難，而且必須攀上頂峰才能達到最高境界。柳城先生用文字為我們勾勒出了這條攀登之路：「曰拍戲　琢美玉　攀荊山　求和璧」。作為精通電影藝術的大師，他用充滿詩意的九百個字寫出了電影製作的真理和它的全部，引領並鼓勵我們踏進這個充滿魔力、稍縱即逝的藝術殿堂，去創造一個閃耀著我們的靈感，讓我們時而恐懼時而激動，才剛歡笑轉而卻又哭泣的影像世界，而在殿堂的門口，我們一如既往地相互緊緊擁抱！

坐在英格蘭的家裡品讀柳城先生優美的詩句，我感受到永恆的藝術真知從千山萬水之外的中國流向我心底的快樂。《電影三字經》穿越語言的籬牆，抓住藝術規律，緊扣創作要點，為

世界各地的電影人提供了一部經典。

柳城先生詩意盎然的《電影三字經》對於年輕電影人來說，更是一份必備的創作指南，無論他們是來自孟買的貧民窟、倫敦的小街巷、好萊塢的片場，還是正在為銀幕增光添彩的中國新生代電影人。

柳城先生用靈動的韻律捕捉到了創作過程中的快樂與痛苦的音弦，激勵我們每一個電影人更加努力地去攀登藝術高峰！

電影的經言

埃里克・高杭度

法國電影與動畫中心主席

柳城教授的《電影三字經》初看起來是採用了經文的形式來論述電影，實際上它本身就是一篇經文，一部電影的詩經。「做電影 有何悟 亦有路 亦無路」，柳城用很簡練的字句給我們指出一條路，那是一條以經典電影作為標記，強調電影最基本的規律的道路。在這條路上，他讓電影藝術家必須選擇忘我而行，而不是對榮耀的索取，所以他說「曰電影 問其名 凡大名 皆不名」。詩文堅定了我的信念，我們要支持藝術家去大膽創造，全力地支持新生一代有益的創造。

法國國家電影中心向來都體現並代表著法國對電影創作的意志。它為文化的多樣性發展開闢道路，和企圖破壞誕生在法國甚至世界其他地方的新的藝術創作的行為做堅決鬥爭。「漫漫路 踽踽行」，電影藝術家們真正要走的路，既漫長又寂寞，他們需要國家和政府的支援。我們希望他們當中的有些人尊崇柳城教授的箴言去創作自己的作品，而另外一些人朝著他們自己的方向邁進。無論怎樣，我們的責任就是要堅定地捍衛他們所有人的創作自由。

影視創作的「百科全書」

高醇芳

法國巴黎中國電影節主席

拜讀了柳城老師的《電影三字經》，我佩服之極。能用中國古典傳統的「三字經」形式，以那麼優美而又簡練的字句來闡明對影視的全觀感受，太了不起了。這本影視創作的「百科全書」是柳城老師幾十年經驗的結晶，今天能慷慨地讓大家分享，非常珍貴。

「凡創作　靠生活　愈之好　要技巧」。許多年以來，電影藝術家們對電影進行了方方面面的探索和創新，使電影充滿生機。但是我們也看到，有不少所謂「創新」，只是一味地強調表現自己的「個性」「叛逆性」，甚至片面追求「驚人」效果，導致一批毫無藝術價值的作品出現。其實，所有的傑作都是建立在前賢偉人的肩膀之上。一個人的一生是非常短暫的，只有幾十年，如不虛心學習前人的經驗，那只能回到原始人的基點上去。感謝柳城老師用自己的心血給大家一個影視偉人的肩膀，給予新人創作一個更高的起點。

101

我們期待《電影三字經》法語版的正式出版。感謝柳城老師為中法電影藝術交流增添了美妙的一頁。

美妙的《電影三字經》

讓—雅克·阿諾

法國著名導演

代表作有《火之戰》、《情人》、《虎兄虎弟》等

《彩色中的黑與白／象牙海岸》獲奧斯卡最佳外語片獎，

《火之戰》獲凱撒獎最佳影片和最佳導演獎

我想，我的那些中國同行一定比我幸運得多，因為我無法品味《電影三字經》的韻味和格律。然而，即使像我這樣對中文一竅不通的西方人，也能夠感受到在這些勻稱精選的方塊字裡所蘊涵的盎然詩意。

除了優雅美妙的文字表達之外，我必須承認，柳城和我之間在藝術觀上存在著那麼多的默契，這令我非常振奮。柳城是我心中的導師，隨著時間的推移，他的觀點也逐漸成了我的觀點，我們是如此地心心相印。

信手拈來，都是連珠妙語。比如我注意到「事忌繁　場忌散　抱戲核　瀝戲膽」，而後又

有「好細節 一瞬間」，兩個觀點看起來似乎矛盾，其實非常確切。那些最重要的、我們非常想跟大家分享的意境，常常蘊涵在細節之中。像女主人公那顫動的睫毛或漸漸泛紅的臉頰這樣的「細節」，比一篇自白更能體現其內心沸騰的情感。再如，前景中人們在陽光下無憂無慮地歡跳華爾滋舞，而畫面上方卻是烏雲逼近的「細節」，都是小中見大，簡中見戲。

我將銘記「人一世　事若成　須淡利　須忘名」。在我看來，這是一句箴言，只要你願意做，就一定可以做得到。

祝賀柳城獲得的成功並祝願他的藝術生命之樹常青。

柳城這篇優美的《電影三字經》，對於促使中國成為世界第一電影產業大國的電影人來說，是一本不可或缺的創作指南。

我期望有那麼一天

塞爾日・布隆貝

法國著名導演、演員、製片人，電影修復專家，

昂西國際動漫電影節藝術總監

代表作有《鐘樓佳人》、《亨利－喬治・克魯佐的地獄》等

《亨利－喬治・克魯佐的地獄》獲凱撒獎最佳紀錄片獎

我正忙於拍攝一部電影，它所表現的是關於修復梅里愛這位電影魔術師在一九〇二年所拍攝的傑作《月球之旅》的動人情景，因為《月球之旅》是第一部轟動全球的紀錄片，更是世界上早期電影藝術的經典。正在這緊張的時日，有一位中國的朋友給我推薦一本書，我很快就讀完了，它是柳城教授的《電影三字經》。

首先映入我眼簾的是一首由三個方塊字成一組並排列整齊的長詩。真是美極了！居然能用九百個字寫成一部電影理論大全，真是不可思議，我非常佩服。我覺得柳城教授也成了一位電影魔術師。

用詩來論述電影理論？這是不可思議的。聽說張藝謀也和我一樣感到震撼。

無論在哪個領域，理論往往讓人感到有些枯燥無味，但是它們在柳城的詩中，不但活潑起來，而且十分有趣，好像讓人能夠看得見、摸得著了，讓人知道自己的問題出在哪兒了，也知道以後該怎麼做了。

柳城的這首電影詩讓我們能夠共同分享他的才華和智慧。

我並不認識柳城，柳城也不認識我。但是我感到他用自己獨特的方式所闡明的對電影的情感和理念，跟我一貫對電影的忠實和真誠相當一致，對此我非常興奮。

我期望有那麼一天，我去中國和柳城教授見面。中國電影雖然對我來說就如同一個不熟悉的天體，但我一直認為，中國電影將為我們帶來認識世界的一種新的視點。柳城的《電影三字經》更堅定了我的信念。

懷才者　自不名

艾利達爾‧梁贊諾夫

俄羅斯著名導演、編劇、演員、詩人，前蘇聯人民演員

代表作有《命運的捉弄》、《辦公室的故事》等

獲法國藝術和文化勳章、格魯吉亞榮譽勳章、祖國功勳二級勳章

當我拜讀中國著名劇作家柳城先生《電影三字經》的時候，心中不由得湧起陣陣狂喜，我真的覺得這是一部太了不起的著作。

作者在他那優美的詩句中講述著什麼是電影，如何創作和製作電影，等等。他對電影藝術從整體到細節的洞察力讓我深為驚訝。他對電影文學劇本的基礎地位、電影編劇的重要性等方面的論述形象而準確，比如他把導演比作軍隊的統帥更是再合適不過了；他在書中總結了他對電影藝術各個方面的觀察和思索；他還強調藝術家如何去把握藝術風格，如何去追尋藝術真理；他要我們以平常之心面對得與失。總之，電影所包羅的一切，柳城在這部書中都寫到了。

說到這裡，我不由自主地又想起他文中的那些詩句：「懷才者　自不名　臨臺者　自無

形」「搶進度　如削履　壓週期　必傷體」⋯⋯柳城思想深邃，他寫出的詩句就像格言，而那些詩句的本身正表達了他對藝術和人生細膩的體驗和發現。誰如果能夠真正領會柳城的智慧並在藝術創造中展現出來，他就必將會創作出優秀的電影。

我祝賀中國電影大家柳城先生出版了這部獨創的、優美的、深邃的作品。

電影理論的終結

瑪律連・胡齊耶夫

俄羅斯電影導演協會主席，著名導演、編劇、演員，

俄羅斯電影協會前主席，前蘇聯人民演員

代表作有《濱河街的春天》、《我20歲》、《7月的雨》等

柳城是當今世界電影界的重要學者，他的《電影三字經》是對一百多年來世界電影創作的全面總結，雖然只有九百個中國方塊字組成。在我面前展開的是一首美妙的詩篇，這首詩的偉大之處在於它講遍了電影的一切，講得那麼深刻，那麼形象，讓全世界無論東方還是西方的電影大師們都能承認並折服。柳城的電影詩所表達的思想幾乎都是我一直以來對電影藝術的思考，而它所形象描寫的那些劇作、導演、表演、製作等方面的諸多關鍵細節又是我個人所經歷的。因此，我可以說，這首美妙的電影詩是世界電影理論的一個終結。

具有鮮明民族特色的中國電影和世界電影在同一軌道上向前發展，我一直關注中國電影在國際影壇所取得的成就。我相信，《電影三字經》一書將拉近中國演員、導演、劇作家與世界

其他國家藝術家間的距離，使中國電影和全世界各國電影在理論上更加溝通。我想，俄羅斯的電影工作者和電影愛好者一定會渴望和喜歡這部著作的俄文譯本。

中國電影崛起的號角

尼基塔・米哈爾科夫

俄羅斯電影家協會主席，著名導演

代表作有《兩個人的車站》、《西伯利亞的理髮師》、《烈日灼人》等

《烈日灼人》獲奧斯卡最佳外語片獎、坎城電影節評審團大獎、

威尼斯電影節金獅獎

俄羅斯電影有著光輝的歷史，俄羅斯電影理論曾經在世界電影發展史中散發著耀眼的光芒，在上個世紀三〇到六〇年代，對中國電影曾經產生過巨大影響。今天，隨著中國電影的蓬勃發展，它的電影理論也顯露出了自己的光芒。當我看到來自中國的這部《電影三字經》的時候，我腦子裡立刻出現了以上想法。我非常敬佩柳城先生的智慧，他用這部書向全世界宣告了中國電影的崛起，這理所當然是一篇了不起的和不可多得的鉅作。據說它的中文原作僅有九百個字，但是它包羅萬象，把我想到的和做到的都描寫得非常精彩。我特別讚賞其中有關中國電影要保持民族傳統的詩句，它說世界上的電影有千千萬，就像美女的頭髮一樣多，但它就喜歡

東方女人的黑髮。它在告訴我們，不要一味去追求西方，要保持自己民族的特色。它還說，導演一定要在對你表現的生活滿懷真情時才能拍戲。這些看似簡單，但在實踐中是多麼困難呀！

它對演員表演的描述更加精彩，把角色和演員比作一塊相互依存的泥土，真是妙極啦！

我希望俄羅斯電影家們都能早一天讀到這部電影的詩，一部世界上最短的又是最長的巨作。

經典的復活

帕維爾・隆金

俄羅斯著名劇作家、導演，俄羅斯人民演員

代表作有《寡頭》、《婚禮》等

獲坎城電影節最佳導演獎、俄羅斯影視金鷹獎最佳導演獎、

俄羅斯電影尼卡獎最佳導演獎、法國藝術和文化勳章

眾所周知，中國正在大踏步向現代化邁進，令人欣喜的是，它並不放棄多少世紀以來所積累的古老文明。我一直對中國文化、藝術、哲學以及整個中華文明抱有極大的興趣。中國古代的哲人和詩人，能用最簡潔的文字講述最重要和最神秘的空間，包括宇宙的構成、我們生活的世界、我們複雜的內心，也包括藝術創造的深層奧秘。

我本人一直是中國古典哲學的極端崇拜者，像《道德經》，對我來說就是充滿哲理的箴言集。今天，我們忽然發現，《道德經》和其他中國古籍中珍藏的悠久文化在《電影三字經》這本書裡又復活了。柳城自如地用他那美妙的詩給我們講述電影，講述著電影的構思、寫作和

113

拍攝的各種觀念、方法、技巧和細節，更給我們講述著電影藝術當中那些深奧的哲學。這本書給了我強烈的震撼。

《電影三字經》就像一顆值得我們反覆欣賞的玲瓏剔透的珍珠，不斷激起我們閱讀的欲望。它會讓你重讀，讓你深思，讓你冥想。我發現，對它思考得越深入，那些被作者深藏在看似簡單的文字中的經驗和智慧就會發掘得越多。

《電影三字經》講述了電影創作的方方面面，從電影的構思、寫作、拍攝到影片的誕生。柳城對怎樣才能寫出好劇本、如何能夠拍攝出好電影等許多重大命題都做了優雅的回答。這些問題在美國也有很多人在研究。但是，柳城對那些非常深奧的問題給出的答案不但非常專業、非常準確，而且非常簡單，一點便通。

我建議我們的同行都讀一讀這部作品，它既適合大學生和剛剛從事電影的人閱讀，也適合電影專家們閱讀。作者顯然希望和攝影棚裡外外的人分享經驗。

讀一本好書就如同和一位老朋友談心，他與你用相同的方式理解生命、思考問題。可以說，我和柳城交流得非常愉快，我們分享著他的藝術思想、創作觀念、哲學智慧。

我希望寫電影、拍電影、演電影的人都讀讀這本書，相信讀過後會產生和我一樣的感受

——就像和一位親密的、天才的、充滿智慧的人進行了一場愉快而又溫暖的談話一樣。

電影的十四行詩

簡・坎皮恩

紐西蘭著名導演

代表作有《鋼琴課》等

《鋼琴課》獲第46屆坎城電影節金棕櫚獎，

第66屆奧斯卡最佳女主角、最佳女配角和最佳劇本獎

柳城先生的這部書，聽說在中國就是一首電影的詩歌，還聽說是由澳大利亞的翻譯家把它翻譯成了英文，就像十四行詩一樣。這也是一首很美的英文詩歌，讀起來很享受。我們拍過的不少電影裡面常常很有詩意，也可以說，電影本身就是詩。可是反過來，用詩來描寫和敘述我們的電影本身，這大概是世界上唯一的一首了，所以我特別看重它。在詩歌裡，它還讓我看到了中國的電影藝術家們對於他們所鍾愛的電影藝術非常新鮮、獨到而又成熟的思考。無疑，這是一件非常值得關注的事情。同時，它已經激發全世界更多的電影編劇、導演、演員和製作人在創作生活的各個方面甚至細枝末節時來實踐這本書的藝術理想，更好地完成他們自己的藝術創造。

115

電影瑜伽課

唐納德・馬丁

加拿大著名劇作家

代表作有《殺手》、《點心葬禮》等

獲加拿大電影電視學院 Margaret Collier 終身成就獎、

伊莉莎白二世女王頒發的 25 周年金質獎章

身為電影劇作家，我時常發現，一部寫得很好的劇本被導演拍成一部好影片，那真是一件極為愜意的事。劇本中那些錯綜複雜的情節、眾多的人物以及他們之間的糾葛與矛盾被處理得有條有理，各種各樣的懸念和細節被安排得絲絲入扣、恰到好處，從而使得呈現在銀幕上的故事單純但並不簡單，矛盾清晰但錯綜複雜，人物被演員刻畫得活靈活現且不斷發展變化。編劇也好，導演也好，怎樣能夠做到這樣呢？這就是柳城先生通過《電影三字經》要告訴我們的核心問題。

我非常敬佩他能以如此簡潔的詩句，不但充滿智慧地抓住了電影創作的精髓，還詳細地告

訴了我們怎樣才能製作好一部電影。當我們弄明白這一切之後，他又向我們提出一個嚴肅的問題，你為什麼要拍攝這部電影？這似乎是一個非常好回答的問題，但是對一個負責任的電影藝術家來說，卻是一個很不容易回答的問題。是為金錢？是為興趣？還是為逗觀眾開開心？柳城說，是為了自己對人類和社會做出某種表達，是在履行一種使命。

我們每個電影劇作家都應該擁有這本書。當我們感覺找不到方向的時候，可用此書提醒自己甚至找到答案。

《電影三字經》就如同給我們的創造性思維上了一堂瑜伽課。

電影的詩歌

艾倫・拉德

美國拉德電影公司總裁

代表作有《勇敢的心》、《星球大戰》、《火的戰車》等

該公司獲得的奧斯卡提名獎超過了150個，奧斯卡獎50個

我認為，從創作出《電影三字經》的那一刻起，柳城先生就已經完成了一部電影的傑作，儘管沒使用一尺膠片，也沒拍攝一個鏡頭。

作為一名從事電影事業多年的公司掌門人、製作人和發行人，我發現，最好的電影總是藝術家飽滿激情和高超技巧的完美結合，兩者缺一不可。在《星球大戰》、《勇敢的心》、《銀翼殺手》等電影的拍攝中，我見證了這群傑出藝術家孜孜不倦忘我工作的情景，他們最後所取得的成果，既是集體智慧的結晶，又都閃動著各自的光芒。這是一個藝術經典能夠誕生的秘訣。我很驚奇，柳城先生僅僅用了這麼精練的文字就準確概括了這個秘訣的整個層面和它的細部，並把這一切又都融化在他那美麗的詩句中。於是，他的這部詩歌便成了經典。

對於一個把電影視為生命的人來說，我認為沒有第二本書能像《電影三字經》一樣能起到如此實際的指導作用了。

致柳城先生

芭芭拉・波義耳

美國加利福尼亞大學洛杉磯分校（UCLA）電影、

電視與數位傳媒學院主席

親愛的柳城：

我首先要祝賀你，因為你寫出了一部如此美妙的作品。我很高興跟你傾心談談我讀了你作品之後的感受。

作為一名多年從事電影工作的實踐者，或是作為一名電影學教授，我可以毫不誇張地說，你在21世紀寫下的這部《電影三字經》對電影的指導作用，完全可以與威廉・斯特倫克在上個世紀寫的那部震驚全球的絕世佳作《風格的要素》對文學寫作的指導作用相提並論。你的書不僅以優美的詩句準確地描述了電影從構思到寫作再到拍攝的過程，更擊中了電影製作的核心，那就是你在字裡行間論述著的電影創作的激情。作為一個講故事的人，他當然必須得有非常好的技巧，但是即便有再好的技巧也不一定能把故事講好，除非有一種強烈表達的激情。也就是

說，只有當形式和內容、技巧和激情得到完美融合的時候，才能拍出最好的電影，我們才能成為一個偉大的藝術家。

其實，在你的作品裡，這一切都得到了完美的呈現。

我非常希望你能夠繼續寫下去。

哈姆雷特的詩意

比爾・帕克斯頓

美國好萊塢電影巨星

代表作有《龍捲風》、《真實的謊言》、《異形》、《泰坦尼克號》等

獲土星獎、演員工會獎

我一直在忙碌中。《電影三字經》，我讀了，很愉快。書裡說，演員「要成活　半瘋魔」，是說演員要想把戲演好，在演戲的時候應該生活在又是自己又不是自己的狀態之中。說得真是太妙了，這是所有好演員的一個秘密，也是演好戲的一把金鑰匙，作者是怎麼發現的呢？

這是一首優美的詩，並不長，卻把電影的一切進行了全面的發掘。想一想，電影有多麼奇妙、多麼複雜，電影又有多麼瘋狂、多麼美好。用一首詩把這些描寫出來就已經太難了，還要把拍電影的人呢，它還要把導演、演員一生去探索、去實踐的所有經驗寫明白，還要把他們對電影的愛和全部的熱情和奮鬥寫明白，所有這一切能用一首本來是抒發情感的詩歌描述出來簡直就是一個奇蹟。這讓我想起在莎士比亞筆下，哈姆雷特用詩句論述演員表演的著名臺詞：

臺詞要念得跟我一樣
從舌尖上吐出來順順當當
不要用手在空中亂劈一氣
即使感情激動爆發
在狂風般的衝動裡
你們需要懂得節制
避免火上澆油的演戲
當然可也別太溫了
要善於掌握你自己
要用話語配合動作
要用動作配合話語
還要特別加以注意
千萬別超出生活的分寸
否則就違背了演戲的意義
不論過去或是現在
演戲都應是一面鏡子
用它來反映人生

123

顯示出什麼是善惡

顯示出時代的印記

⋯⋯

他們這兩首詩之間幾乎沒有區別，只是時間相差四百年。

請不要去碰這部書

大衛・賽德勒

美國著名劇作家

代表作有《國王的演講》等

《國王的演講》獲奧斯卡最佳原創劇本獎

相信《電影三字經》將傳到世界許多地方，因此，我不得不敬告我的所有朋友，請大家都不要去碰這部書，更不要翻閱它，對它採取不聞、不問、不理、不睬的政策。特別是我們這些搞電影的人……其實呢，我也並不認識中國的這位柳城，我本不想和他較勁，但是……怎麼說呢？我不知道他認不認識我，反正他在和我過不去……總之，為了我，請您別去讀他這本書。

怎麼說呢？要是說老實話，這確實是完全出乎人們意料的一本書，語句精美準確，簡短但卻意蘊豐富的內容，並且，那些東西一定都是你所必須要瞭解的事情。它給我上的第一課是，作為一個電影編劇必須學會在限制中工作。無論你的想像力有多麼豐富，你只能在某種明星條件、某種場地條件、某種氣候條件、某種技術條件，特別是某種預算條件下去發揮，它還告訴

125

你怎麼才能在限制中工作得既精彩又出色又很愉快。

我完全能領會書中最寶貴的，也是貫穿始終的核心理念，那就是作家如何才能給未來銀幕上的故事賦予靈魂，如何才能讓故事打動觀眾的心，讓他們伴隨故事的發展去歡笑和悲傷，去勇敢和恐懼，去沉靜和激動，進而讓那個故事所體現的思想就像萬里夜空中的閃電，去照亮人性的共鳴。總之，在這部書裡包含了你所需要的全部答案，告訴你解決問題的種種方法，這必然會讓編劇們功力大增，不斷寫出力作。可這對我，你想過沒有，將是一個多麼巨大的威脅啊！

我實在應付不了太多的競爭對手了，所以，正如我前面所說，趕快把你手裡的這本書放下，不要再碰它，更不要閱讀它！

《電影三字經》帶給我驚喜

道格拉斯・漢斯・史密斯

美國好萊塢著名視覺效果總監

《獨立日》獲奧斯卡最佳視覺效果獎

看了《電影三字經》，我可以肯定，這一定是作者憑藉自己長期致力於電影創作和拍攝的經驗才寫出的一本書。這是一本「電影規律無國界」的作品，它使我深受震撼。每天，無論我忙碌於電影拍攝現場或是後期製作機房，柳城先生的藝術發現隨時隨地都在得到驗證，不管是在英格蘭、新西蘭、印度、加拿大或是洛杉磯。

我的工作性質讓我必須兼顧電影拍攝的各個方面，既有藝術的又有技巧的和科技的。可以說，柳城先生總結出來的經驗，在電影製作的每個層面都放之而皆準。他以詩一樣的語言描述了電影創作的基本規律，告訴我們以怎樣的激情才能講個好故事，在熱情驅使下應達到什麼樣的製作水準，精湛的技術要達到何種水準，精彩的細節如何與電影的藝術形式相吻合，等等。

我相信，書中的這些方面一定會吸引大量有興趣的讀者。

他的經驗，既適用於電影的藝術創作部分，也適用於電影製作的各個環節。

寫這部書是出於他對電影的熱愛和激情，讀他的書帶給了我驚喜和快樂。

《電影三字經》叫我們勇往直前

弗蘭克・馬歇爾

美國好萊塢金牌製片人

代表作有《太陽帝國》、《紫色》、《奪寶奇兵》等

柳城先生的《電影三字經》韻律非常優美，內容充滿智慧，我讀完之後深受感動。確實是這樣，作為電影人，我們的工作就是要給人們講一個動人的故事。為了把這個故事講好，我們必須滿懷激情，而且要把各種各樣的元素巧妙地糅合在一起，創造出一個全新的視覺世界。我想說的是，我們必須用自己的心去講故事才能把故事講好，為自己的愛去做電影才能把電影做好，我還要特別強調不要為金錢去做電影。

做出好電影其實是一條寂寞的路徑，但我們應真誠地面對自己，聽從發自內心深處的召喚。只要我們身臨其中，就一定會到達成功的彼岸。用心靈講出的好故事沒有極限，用心拍出的好電影更沒有頂峰。《電影三字經》叫我們勇往直前。

美妙的詩篇

霍華德·蘇伯

美國加利福尼亞大學洛杉磯分校（UCLA）電影學教授

著有《電影的力量》等

仔仔細細地閱讀了柳城先生這部美妙的詩篇之後，我感歎不已。通常人們都是用詩歌來表達某種感覺和情緒，他居然用詩歌來闡述電影創作和製作的一系列理論——這種事我真的見所未見，聞所未聞！

看完柳城的書稿，我堅信，他是一位電影大師，同時也是一位優秀的詩人。我在四十多年電影教學生涯中所領悟出來的，並為此寫了兩本大書闡述的所有成果，他僅僅以九百個字就全部概括了。這讓我十分驚歎。關於這部《電影三字經》的美妙我可以寫出一篇很長的文章，但是，為了能夠跟柳城作品的風格保持一致，我的這篇序言也必須短小才行。最後我還要說一句，這確實是一部將會傳遍世界的傑作！

我有健忘症

J. J.艾布斯

美國著名導演

代表作有《星際迷航》、《碟中諜3》等

《星際迷航》獲奧斯卡最佳化妝獎

老實跟你說，我有健忘症，我是一個特別愛忘事的人。幾乎每個月都要丟一次錢包，吃完飯渾身上下摸不著錢，常搞得我很狼狽；好容易出了門，車子又忘記停在哪兒了……就是這會兒，我也不知道我的車鑰匙放在哪兒，想不起來了。

在我所有的丟失中，最不容易找到的就是通往前方的路，或者說是方向，我指的當然是在創作中。比如，我常常會突然對某個人物的拍攝有了一個新點子或是對某個鏡頭的拍法產生了靈感，於是我便欣喜若狂，忘乎所以。這時，往往就把整個戲的方向給忘掉了，就連哪怕日常工作中的瑣事也會叫我分心。想一想，拍攝電影每天要遇到多少挑戰，由於注意力沒放對地方，我總是找不準方向。

131

你可以想像一下，當我看到柳城這部《電影三字經》的時候，我是多麼開心，多麼驚喜！

看到它如此短小和精練，我簡直無法用語言來描述我的感激心情。第一，因為它寫得短，我就可以記住它，那麼，我就可以很少攜帶它，這樣，我失去它的機率就少得多，儘管我一直想隨身攜帶它。第二，全書充滿著對電影睿智的洞察而且又通過這麼一種又簡潔又富有詩意的形式加以表達，讓剛剛跨進電影大門的新人能夠學到製作一部優秀電影所需要的方方面面，而對創作經驗豐富的電影老手也是一種隨時的提醒，讓他們看到居然有人把他們所創造的歷史又展現在他們面前，從而發出會心的微笑。真是「思電影 幾回醉 雜陳釀 個中味」。感同身受將與這本書結成知音，我現在就是這樣。

面對手裡的這部書，我好像還有好些話要說，但是……對不起……我的健忘症又犯了……

噢，好好享受這本書，像我一樣。

永久的回憶

傑瑞米・湯瑪斯

美國著名製片人

代表作有《末代皇帝》、《偷香》等

《末代皇帝》獲奧斯卡最佳影片、最佳導演等多項大獎

讀柳城先生的《電影三字經》令我受益匪淺。無疑，這是一本充滿智慧的書，作者對電影創作的理解如此透徹，句句都說到了我的心裡。它讓我再一次認識到，不管我們各自生活在哪裡，不管地域有多麼不同，但是在電影這個世界裡，我們都能找到共通之道，都有著相同的理念。這部書稿的字裡行間都在證明，我們絕大多數的電影人，不管他們來自哪個國家，都懷有共同的願望，那就是──我們需要這種創造性的溝通，就像這部書一樣。

我永遠忘不掉，在和貝爾納多・貝托魯奇一起拍攝他的電影《末代皇帝》的時候，得到了那麼多中國同行的幫助，每當想起這件事，我總是心存感激。在二十世紀八〇年代，為了拍好這部電影，共耗時三年，其間我整整花了一年時間奔波在中國的各個地方。無論走到哪裡，人

133

們完全把我當作朋友，一片熱情，一片善意，這成了我永遠的記憶。

我特別希望全世界所有有抱負的電影人都來讀讀這部作品。

對藝術的觀察和思索

羅伯·明科夫

美國著名導演

代表作有《功夫之王》、《精靈鼠小弟》、《獅子王》等

《獅子王》獲奧斯卡獎、金球獎

人們在走進漆黑的電影院的時候，都期待著能被電影帶進另外一個他們熟悉的或是並不熟悉的世界，希望自己能從平靜中或是某種憂慮中解脫出來，渴望著被感動。所以說，對於這個星球的每一個人來說，電影不但已經成為我們生活中不可或缺的一部分，而且也已經成為我們每個人經歷中的重要內容。因此他們就會想，那些拍攝電影的是些什麼樣的人呢？他們每天都在做些什麼，思考些什麼事情呢？

終於，中國的柳城給我們寫出了一部這樣的書——《電影三字經》，它的文字極其簡練，用詞非常講究，全書充滿著對藝術的觀察和思索，也無時無刻不浸透著他作為藝術家的一片激情。這部書涉及藝術家在電影創作中要處理的所有問題，在它的論述中絲毫不回避它們的多樣

性和複雜性。

　作者是用他對電影的尊敬和愛寫出了這部書，並把這一切呈現給世人，讓他們知道那些拍電影的人想了些什麼，做了些什麼，以激勵所有人。這是我讀完此書的第一個感受。

尋找藝術的質樸無華

瑪雅‧索特洛恩
美國著名教育家、兒童作家
著有《登上月亮的梯子》等

作為一名教育工作者和一個兒童文學作家，看了柳城的《電影三字經》，感到很親切。我發現，他的書是繼承和發展了原本對孩子們進行啟蒙教育的文學形式。也就是說，柳城把電影和媒體等最現代的話題用中國最古老的傳統文化中最優秀的藝術形式完美地呈現和表達出來。

通過這本精心撰寫的書，他意在告訴將來的學者，只有對藝術的原理進行不斷的發掘、繼承和創新，藝術家才能夠找到最質樸無華的敘事方式，也才能創作出藝術的精品。

讓我驚訝的《電影三字經》

邁克・邁德沃

美國好萊塢金牌製片人

代表作有《諜海風雲》、《黑天鵝》、《禁閉島》、《第六日》等

《黑天鵝》、《禁閉島》等獲奧斯卡獎

《電影三字經》是對中華傳統文化最好的領悟和繼承，柳城先生撰寫的這本書更是對電影產業精髓的最好論證。我在電影界已經有四十多個年頭，拍了三百多部電影，用一年又一年的時間、一部又一部的影片積累了相當豐富的經驗。但是，柳城先生用九百字就概括了。

我出生在上海，在中國度過了六年的時光，博大精深的中華文化深深埋在了我童年的記憶中。我被柳城先生書中精妙的文字所吸引，被他對中國和世界電影業的深刻理解所折服。雖然我們的語言不同，但東西方電影工作者之間的交流是沒有障礙的，這本書就是最好的例證。這是一件多麼令人高興的事！

最近我來到中國，欣喜地看到中國電影所取得的成就。在柳城先生此書的宣導下，希望中美兩國在電影上能有更廣闊的合作空間。

令人激動的詩歌

邁克爾・拉弗德

美國著名導演

代表作有《威尼斯商人》、《郵差》等

《郵差》獲奧斯卡最佳音樂獎

接到為《電影三字經》撰寫序言的邀請，雖然我並不認識柳城，我還是深感榮幸。老實說，有很長一段時間我都把他那本書束之高閣，因為我對於這件事情本身就有些懷疑。首先，我不相信能有這樣一本書存在，說是一本全面敘述電影的書，卻僅有九百個字，兩張紙都不到，這是絕不可能的！換言之，我的一生都獻給了電影，我不能相信我一生的努力和奮鬥居然用兩頁紙、幾句詩就能描述出來！另一種想法有些隱蔽，或者說我內心有些害怕。假若他用區區幾百字就那麼容易地概括了我的生活和藝術，我豈不是空無一物？我的價值又有幾何？所以，好長一段時間我對它置之不理。

當我有一天終於仔細地把這首詩讀完之後，我驚住了！這簡直是一部不可思議的作品！閱

讀前的所有疑慮都一掃而空。毫無疑問，這部令人激動的詩，就像醇酒一樣，每個字都是提煉出來的，有著極高的純度。但我搖頭笑了。面對這樣一部偉大的作品，我怎麼可能寫出與之比肩的序言來呢？不管我怎麼寫，都肯定是冗長的和可笑的。於是我又一次將它放在了案頭。

我要努力回到我的日常生活之中，但是作者的那些妙句總是在不知不覺中躍入我的腦海，使我一次又一次地得到靈感，特別是在我失卻信心的時候，它會給我補足勇氣。

凡創作　靠生活　愈之好　要技巧

與任何一部偉大的作品一樣，它先向你展示出創作的本質，接著就提出靈感和技巧是怎樣各行其道而又如何相輔相成。它激勵你要忠實於自己，激勵你重新找回你追尋一生的信念。

輕寵辱　耐枯榮　漫漫路　踽踽行

當你失去信仰並對創作喪失信心的時候，突然從荒野中傳來這樣的聲音，那將是多麼令人振奮的場面啊！

人一世　事若成　須淡利　須忘名

141

唯赤愛　唯忠誠　靠投入　靠激情

電影院是藝術家的表達和觀眾的願望之間的搏殺場。正是在這裡的較量中，真正的藝術家才會誕生，他們既能堅持自己又能克制自己；他們既要動員媒介又要與商業性進行抗爭。他們明白，電影院是一個嚴厲的監工，它對你絕對無情卻又會給你極大的回報。在那裡，恣意妄為既行不通也毫無意義。於是，真正的藝術才隨之誕生。它既有思想又有藝術而且娛樂性很強，正如柳城所說的「黃金律　不可變　拍電影　要好看」。

我把這本書視為珍寶，因為它證明了上述的一切道理。懷著對中國傑出藝術家柳城的崇高敬意——這肯定是毫無爭議的，我也想送他幾句詩。

願你能在心中牢記
生活是藝術的園地
只要你去辛苦耕耘
就會發現藝術真諦
只要你去不懈努力
沙粒也能變成巨石
謝謝你，柳城。

東哈德遜河上的那座大橋

喬・阿夫納特

美國電影學會主席，著名製片人、導演

代表作有《黑天鵝》、《88分鐘》等

我家住在紐約布魯克林，在那裡我度過了幼年和童年，我和夥伴們常常隔著東哈德遜河望著對岸那遠遠的曼哈頓，那是我們所不熟悉的地方。我想，那一定是一個有著另一種情調的地方，是一個叫人充滿幻想的地方，所以我們一直嚮往那個世界。

每當那時，我們便轉過頭去，仰望我們東哈德遜河上的那座大橋，我們被它所折服。

當我長大以後，我跨上了那座大橋，也跨過了那座大橋，走向一個個嶄新的地方，我和我的心都融進了電影的世界，我在全球各個地方寫作電影劇本、導演電影。我發現電影就像一座連接著我們的橋樑，把各種文化中的共同點和彼此的差異都連接起來並呈現於我們眼前。

作為美國電影學會的主席，我有幸既能夠吸收，又能夠推薦世界各地優秀電影藝術家的藝

當那時，我們便轉過頭去，仰望我們東哈德遜河上的那座大橋，它讓我們激動，因為只有它才能通往那個陌生的世界。於是，我們對它充滿著崇敬，我們被它所折服。

術觀點。當我讀到柳城先生的《電影三字經》時，我感到，他緊緊抓住了創作的關鍵，抓住了電影的普遍真理。他的詩用詞精練準確，讀起來朗朗上口，很容易流傳。

柳城先生用他的詩歌又建立起了一座理解的大橋，把他的祖國——中國和世界各個國家連接了起來。這是多麼傑出的成就！

我衷心祝賀你！

寒冷的紐約，凌晨兩點

席德‧甘尼斯

美國電影藝術與科學學院前主席，奧斯卡主席

此刻，在紐約正是凌晨兩點，一個寒冷的——簡直是冰冷刺骨的三月的深夜。我什麼都不想做了，我只想趕緊回到我溫暖的家中。但是，當我坐進小房車裡讀到柳城先生《電影三字經》的時候，我的心被它深深地打動了。外面雖冷，我還是得出去走一走，活動活動，只有這樣，才能把我的思緒從那並不太厚的書稿中帶回到現實中來。

對我而言，今晚最美妙的事情莫過於讀到柳城先生的《電影三字經》了。

我們常常想，製作一部電影，都有些什麼東西是最重要的呢？

答案當然是有的，可我們卻往往無法找到它的蹤影。

這部作品給了我太大的幫助，我這樣說一點也不過分。我確信，每個電影人——不管是寫作的還是拍攝的，也不管是幕前的還是幕後的，大家都能從柳城先生這部那麼簡潔、那麼充滿智慧，同時又那麼富含深厚底蘊的書裡找到靈感。

柳城先生，我非常感謝你，在寒夜裡，你鼓舞我能夠繼續去探究藝術。我希望我能夠在你的啟示下找到真理，並把它放進我的電影中。

一首論述理論的詩歌

詹尼特・楊

美國著名製片人

代表作有《一級重罪》、《喜福會》等

好萊塢不少藝術家和製片人都知道中國有一部《電影三字經》，不少人手裡居然有它的英文稿。實際上那是一首長詩。也就是說，柳城用詩寫了一篇關於電影的論文，實際上，他做出了兩個難度極大的選擇，最終完成了一個前無古人的突破。第一個難度的選擇是用詩歌的形式來寫論文，我們讀過抒發情感的詩，也讀過講童話的詩，講故事的詩，像柳城這種講述理論的詩我真的是第一次讀到。他把本來很死板的理論講得活靈活現，有景有情，讓你不由得跟隨他的詩去對照自己，在不知不覺中，理論變成了對現實的指導。他選擇的第二個難度是討論電影，眾多電影理論家已經把電影討論了上百年，柳城勇敢地用他的詩加入了討論，告訴人們怎樣才能拍好一部傑出的電影。因為他真的講出了道理，而且都是可以看得見、摸得著的東西，這讓他的書不僅成為一首優美的長詩，更成為一部不尋常和劃時代的巨作。

147

無論是它的形式，還是它的內容，都令我深深折服。

這首電影的長詩寫得很瀟灑，但我覺得它的完成非常不容易，需要真真正正懂電影，需要真真正正懂中國的古文，更需要真真正正懂人生。

它應該名留青史。

對世界文化的貢獻

卡門‧帕蒂拉

聯合國教科文組織民間藝術國際組織‧主席

非常榮幸，聯合國教科文組織民間藝術國際組織（IOV）能夠來表彰中國傑出的學者柳城先生，他創作了一部輝煌的著作。在這部著作中，他僅用九百個漢字便概括了一百多年以來電影創作和電影製作中的重要理論及方法。

柳城先生的著作為他博得了世界文化對他的尊重。

當《電影三字經》帶著聯合國教科文組織的標識向全世界推廣的時候，我想反覆強調的是，對於一個藝術家來說，九百個漢字不僅總結並且創立了電影業如此多方面的重要理論及方法，這是獨一無二的，這真的是個奇蹟，更不用說他在這本書中所展現出的真知灼見和深邃的人生哲學了。這些足以證明柳城先生是一位電影大家。而事實上他的著作在世界許多國家流傳和被許多國家級圖書館收藏，他的理論得到了世界級導演和學者的讚賞與認可，也都證明了這一切。我們還注意到，他是一個有著深厚閱歷和豐富專業經驗的人。然而在我們經過長期的調

研決定頒發給他近三十年來第一個「特別文化貢獻獎」和「最高榮譽獎」的時候，他卻說，能用九百字寫出那麼多的內容並不是他的功勞，那是因為上百年的電影發展和幾千年的中華文化的給予以及中國語言文字的精美，「我只是獻上了一份對電影應該有的摯愛」。

所有這些都使得我更加敬重柳城先生。

摘要集中叶而雅
簡耶方便通易行

柳柳先生
壽昌
柳柳先生雪彩三字經題

十石

蘇士澍　篆

海棠和蜻蜓
夏蘭　畫

前　言

　　柳城先生的《電影三字經》即將以中英文兩種文字與讀者見面了，真的可喜可賀。他僅僅用了九百個漢字，就對在圈外人看來眼花繚亂的電影創作、電影製作、電影美學和電影人生做了由近及遠、由淺入深的條分縷析，設字極為考究，遣詞意蘊綿長。自這本書的中文版問世以來，已經有湯一介、樂黛雲、蘇叔陽、陳凱歌、張藝謀等中國的著名學者和導演，以及美國、法國、俄羅斯等國家和地區的電影界權威人士為之寫下了見解獨到、文采飛揚的真誠讚辭。從《電影三字經》三四年間所收錄的近七十篇中外序言中我們可以看到，這確是一個在電影文化領域業已獲得世界認同和世界尊重的『中國創造』。作為一個文化工作者，近年來使我常常慨然的是，隨著改革開放三十多年來的發展，中國早已是一個政治大國，現在也已經成為一個經濟大國，但我們還難以給這樣一個政治大國和經濟大國提供必要的文化身份。而先生在短短的九百字中所蘊涵的思想、學術和文氣，在世界電影學術、電影創作的原理和方法的普及方面，為中國電影人贏得了彌足珍貴的話語權。

　　以極其簡潔的文字來概括和傳播高深的思想體系，是中國古代文明的一種特質。一部《三字經》讓博大精深的儒家思想體系數千年來婦孺皆知，口傳心誦，其傳播和教化的功效，是眾多的儒家經典都難以企及的，正因為如此，《三字經》可以說是經典中的經典。今天，在建立中華新文化的過程中，這正是

我們最應該繼承與弘揚的道總。反觀今天的一些文字，讓簡單的問題複雜化，使理性的思考煩瑣化，字裏

行間充斥著正確的廢話或者無病的呻吟，排比無休無止，長句無邊無際，讓讀者望而生畏，讀而生厭。兄

文屈義，俗文傷義，文界之劣，今尤烈也。先生的這部著作，反其道而行之，把高深的學理加以洗練，把

宏大的敘事加以濃縮，真正做到了為讀者所喜聞樂見。要達到這樣的境界需要一種精神，亦可稱之為布道

者精神。所謂布道者精神，就是準確把握道之精髓，投入最誠摯的情感，用最通俗易懂的形式加以傳播，

沒有噱頭，不染功利，重在耕耘，淡泊收穫。在今天中華新文化的建設中，極其需要這種布道者精神。

在商務印書館近年來的出版物中，《電影三字經》可以說是比較特殊的。在一個函套裏，上冊是用宣

紙訂製而成的線裝本，歐陽中石先生題詞，蘇士澍等書法大家分別用小篆、行楷、正楷和蠅頭小楷，豎排

抄寫正文和解析等內容，其本身就已經是一件散發農厚中華傳統文化的藝術精品，下冊則是充滿現代感的

平裝書，書中橫排印刷來自世界各地大家的序文。上下兩冊，中西融會，古今貫通，交互輝映，相得益彰。

今後，商務印書館還將陸續推出法文、俄文等多語種文字的版本，使這部作品真正成為既是中國的，更是

世界的。在祝賀柳城先生大作問世的同時，也向商務印書館同仁們的眼光和魄力致以由衷的敬意。

王濤 中國出版集團黨組書記 副總裁

電影三字經

一

曰電影　問其名　凡大名　皆不名

曰電影　觀其形　絲萬縷　貴於青　亦無路

作電影　有何悟　亦有路

思電影　幾回醉　雜陳釀　個中味

二

曰電影　夢非夢　凡做藝　真至誠

舞之起　由情動　躍成仞　飛成虹

音之起　由心生　興則歌　憤則鳴

三

曰劇作　戲之本　良與莠　定乾坤

凡創作　靠生活　愈之好　要技巧
講故事　要單純　牽得廣　涉得深
寫人物　一棵樹　枝葉繁　根鬚固
設情節　一條河　九曲翻　十八灣
立結構　如安家　園中水　庭前花
寫命運　一盤棋　走河東　看河西
塑性格　莫凝止　此一時　彼一時

找題材　尋紅豆　最先解　相思扣

去陳言　莫授受　文載道　要滲透

凡交代　皆婉轉　張家長　李家短

要破題　好畫面　北天雪　南天雁

事忌繁　場忌散　抱戲核　瀝戲膽

人忌雜　話忌多　弄粉墨　當動作

好細節　一瞬間　一流傳　一百年

要獨創　博兼長　出經典　靠勤勉

先畫熟　後寫生　少可偏　老自中

著此文　非彼文　時三分　扣人心

時六分　起波瀾　凡九分　出看點

曰編輯　吾之友　校木李　報瓊玖

曰編輯　吾之師　識羅敷　辨東施

曰編輯　最當敬　食之黍　付之乳

四

文未竣　即授拍　斷其脉　呈病態
戶樞蠹　天難助　敗俱損　痛自飲
文若定　去東籬　炭煮茗　議軍機
黃金屋　建幾許　顏如玉　誰家女
何以愁　何以歡　幾時晴　幾時雨
籌袜薪　莫忘針　三軍齊　棄瀲芊

戲入心　情才真　食無味　夜難寐

曰拍戲　五　琢美玉　攀荊山　求和璧

燒三日　望幽谷　雕若拙　歸於樸

悲一時　歌一曲　憫一生　一齣戲

喜亦是　憂亦是　清亦是　濁亦是

場場戲　皆全局　個個人　皆相繫

絲絲扣　情之帶　千千結　慾之債

編導剪　分三度　攝錄美　為一體

聲光色　應有情　化服道　當著意

苦思時　夜秉燭　勤耕時　中天日

十分力　一成戲　九分力　前功棄

勞其身　乃匠人　報先知　方為詩

一求實　二求真　三求美　四求新

最難求　寓之樂　深之淺　厚之薄

或敘事　或言情　或吶喊　或鼓動

或現代　或傳統　或大衆　或小衆

黃金律　不可變　拍佳片　要好看

講風格　求一統　思無邪　始至終

講節奏　戲脈動　令大匠　謀一生

曰音律　似戲魂　魚止游　聽瑟琴

吟九皋　　詠吾人　　訴七罪　　嘆我心

來無影　　去無痕　　逢圓月　　聞餘音

曰技術　　靠賢能　　不惜力　　務求精

技與藝　　同根生　　技不達　　藝凋零

　　　　六

搶進度　　如削履　　壓周期　　必傷體

人趕戲　　才思閉　　戲催人　　出戲魂

七

曰表演　裝得像　演得好

好演員　戲如天　要成活　不重樣

你和戲　一方泥　你捏它　半瘋魔

捏出骨　揉出筋　蒼穹下　它捏你

好演員　乃天才　始於懷　又一人

懷才者　自不名　臨臺者　成於臺

自無形

生活厚　技巧精　修養夠　為大成

八

文之道　人之道　藝之道　神之道
文之法　天之法　藝之法　無定法

九

人一世　事若成　須淡利　須忘名
唯赤愛　唯忠誠　靠投入　靠激情

凡妙文　本天成　凡妙手　十年功

薪不盡　火不止　爲則成　行則至

輕寵辱　耐枯榮　漫漫路　躥躥行

辛卯年小滿後三日　柳城著南暉書於杭州

盼你吉日恰時歸

夏蘭 畫

《電影三字經》解析　夏蘭　柳城

曰電影　問其名　凡大名　皆來名

一

說起電影，百多年來所有的經典都是從眾多影片的創造中吸足了養分而湧現出來的，這種養分既包括成功的經驗，也包括失敗的教訓。從這個角度來說，名，來自不名。

經典名片的編劇、導演、演員扣製片人，在成名之前，往往都是默默無聞、兢兢業業的普通創作者，成名之後，如果淡泊名利，繼續辛勤耕耘，創造出更大的輝煌，才能真正成為讓人景仰的藝術家。對於創造者來說，名，歸於不名。《顏氏家訓》曰：『上士忘名，中士立名，下士竊名。』

曰電影　觀其形　絲萬縷　貴於青

電影的品類、風格和樣式，猶如女子的青絲一般多。就如我們總是傾心於東方美女的一襲黑髮一樣，

我們的電影，必應該注重東方的神韻，演繹東方的情調，喜歡東方的氣質，熱衷東方的描述。一個民族的文化，必然帶著那個民族的氣息，這是恆久不變的規律。《周禮》曰：「東方謂之青。」古人以「青」為東方之色，故泛指東方。

佐電影　有何悟　亦有路　亦無路

若問拍電影的人有何感悟，我要說，前輩給我們開闢出了條條大路，積累了豐富的經驗，給予了我們無盡的養分，我們應該努力繼承。但這還不夠，我們還要繼續探索、創造和發現，拍出更能適應時代要求和大眾喜聞樂見的影片。真正的藝術家既要師承前輩，又要大膽邁上自己的新路。

思電影　幾回醉　雜陳釀　個中味

幾乎所有的電影藝術家每當想起自己往昔的拍片生活，無不沉浸在幸福的醉意之中。他們在生活中創作，又在創作中構建新的生活，他們在成長，又在成長中創造。每部電影的拍攝都有不同的得與失、不同的甘與苦、不同的歡笑和痛楚。回想起來，宛若喝了百年陳

酒，那是雋永的、美好的、永不磨滅的記憶。他們懷念他們的電影，電影永遠紀念著他們。

二

曰電影　夢非夢　凡做藝　真至誠

【解析】電影啊！有時就似一個夢境，那是它對現實生活的一種概括，對人生歷程和精神世界的一種升華。對於藝術家來說，拍出好電影永遠是他的一個夢。祇有把真實的生活情境作為創作的依據並表現在作品之中，這個夢才能帶給人們無盡的快樂、感動和思考，才能達到藝術的至高境界。請相信，你祇要對生活、對藝術付出全部的熱情和真誠，你的夢就一定能夠實現。

舞之起　由情動　躍成仞　飛成虹

【解析】一個舞者，祇有在滿懷激情的時候，跳躍起來才能像大山那樣高，飛翔起來才能像彩虹那樣美。創作者在進行創作的時候，祇有把自己真實的情感全部投入到生活和藝術之中，才能創作出感人的作品。這是

所有的創作者應該也必須具有的一種境界。

音之起 由心生 興則歌 憤則嗚

【解析】一個歌者，祇有在表達心聲的時候，才能以最飽滿的激情、最美妙的聲音、準確而微妙的處理，去歌頌美好，鞭撻邪惡。創作者在進行創作的時候，祇有發自內心的激情表達，才能真正打動人心。《禮記》曰：『凡音之起，由人心生也。人心之動，物使之然也。』

三

曰劇佐 戲之本 戾與菁 定乾坤

【解析】說起電影製作，我們要特別強調，它是拍攝電影的基礎和根本。劇本的質量是決定未來電影成敗和高下的關鍵。沒有好劇本，沒有鮮明獨特的人物形象，沒有生動好看的故事，沒有深刻的思想表達，再好的導演、演員、攝影都將束手無策，他們的才智更不可能得以發揮，那就完全失去拍出好影片的可能。

173

凡創作 靠生活 愈必好 要技巧

要寫好一部電影劇本，作者必須有堅實的生活基礎和豐富的生活經驗，對於他所寫的題材、所表現的人和事，要非常熟悉並有真情實感，否則就不能也不要寫作。

要寫出好的作品，作者還必須具備良好的藝術表現能力，特別是要熟悉和掌握電影劇本創作的方法和各種表現技巧。生活和技巧不僅體現在創作的過程中，也體現在作品中。

講故事 要單純 牽得廣 涉得深

電影的故事一定要單純，即祇講一個或幾個相互交織的生動故事，這不僅是因為受到電影長度的限制，更是由它一次性的觀賞特點決定的。

不過，單純不是簡單，故事所牽出的社會生活面越廣闊越好，性格差異激烈的矛盾越尖銳越好，戲劇衝突引涉出的問題越深刻越好，這會便你塑造的人物愈加鮮明生動。

有的影片人物眾多，結構複雜，但它的主線往往極其單純。從本質上說，電影是一種對人、對事、對思想、對生活由此反及使、由表及裏的延伸和挖掘的藝術。

寫人物　一棵樹　枝葉繁　根鬚固

電影雖涉及頗多藝術和技術門類，涉及思想、方法、技巧等多個方面，但它的核心是塑造有血有肉、豐滿生動的形象。你寫的每一個人都應該像一棵參天大樹那樣，既要有繁茂的枝葉張揚，還要有深廣的根鬚盤固，且每棵大樹都應有不同的姿態。理想的藝術形象應該既具有強烈的時代性和社會性，又具有鮮明而獨特的個性特徵。

設情節　一條河　几曲翻　十八灣

電影的觀賞時徵決定了它的情節應該像河流一樣，源遠流長，宏偉奔放，而且時急時緩，曲折多變。
怎樣才能達到這樣的形態呢？單靠生編硬造無濟於事。情節是性格發展的歷史，祗有寫出個性鮮明的人物形象和複雜的性格衝突，才可能形成動人的情節。

定結構　如安家　園中水　庭前花

解析　確定劇本的結構，好比裝修新家一樣，要精心規劃鋪排。各個部分既要互相關聯，又要疏密有致，疏可跑馬，密不透風；既要相互映襯，又要各成其所；既要處處順通提旨，又要場場自理成章，從而構成一個和諧的整體。

從根本上說，劇作結構是由內容決定的，一定的內容一定有最適合表現它的方式。

寫命運　一盤棋　志河東　看河西

解析　電影劇作的中心就是寫人，寫人物的命運，寫人物的性格。要在起伏跌宕的矛盾變化中寫人，在行為動作中，特別是在行為動作的變化中，塑造人物形象。

因此，作者要統觀全局，寫今天看過去，寫這裏關照那裏，準確地把握人物命運的發展綫索。祇有寫出人物性格的歷史，寫出它的變化，才有可能塑造出活生生的、鮮明的人物形象。

塑性格 莫凝止 此一時 彼一時

【賞析】劇作者所謂寫人物指的是寫出人物的個性，世界上沒有哪兩個人的個性相同，也沒有哪一個人的個性始終不變。因此，一是注意不要把性格寫重複了，再就是不要把性格寫凝固了，寫得沒有發展，性格的一成不變是描寫人物的一個死穴。

要想寫出獨特的形象，就必須寫出他在不同環境中的發展和變化。這裏的他、那裏的他、前天的他、昨天的他和今天的他，都是他，但又都不是他。

找題材 尋紅豆 最先解 相思扣

【賞析】寫什麼題材，講什麼故事呢？寫那些你醞釀已久，非常熟悉並且時時在衝擊著你，甚至覺得不表達就難受的人和事，就好像以採摘南國紅豆來排解自己對情人的相思一樣。唐代大詩人王維在《相思》中說：

「紅豆生南國，秋來發幾枝。願君多采擷，此物最相思。」

如果非要寫那些你並不熟悉的人和事，千萬不能根據一點點材料就去編造，而要花工夫去瞭解它，熟悉它，進入它的情境，抓取它的細節，直至對它有真情實感，以達到《周易》所說『修辭立其誠』的境界。

與此同時，再調動你已有的生活積累，才能慢慢進入創作狀態。

去陳言 莫接受 文載道 要滲透

【解析】唐代大文學家韓愈在《答李翊書》中說：『惟陳言之務去。』藝術創作最忌重複別人，無論描寫哪種題材，都要儘量避免那些已經用過的視點、技法和寫過千百遍的話語，要努力探求前人在這個題材中沒有發現過的內容，包括人物、情節、細節。

你通過作品所要表達的思想，也不要簡單地重提前人，要努力在你特定的題材中探求更新、更深的思考和發現，並且通過人物的性格衝突和情節拓展逐漸滲透出來。這種滲透愈隱蔽愈好。

凡交代 皆婉轉 張家長 李家短

【解析】凡屬在劇本中要特別交代的事情，都不要直截了當，而要在氣圍的烘托中，在場面的描繪中，在人物的刻畫中，在家長里短的敘述和對話之中，婉轉地傳帶出來。這是劇作技巧的重要問題。孔子曰：『情欲信，辭欲巧。』

不過，世界上確有作家喜歡直白地敘述，也確有此類經典，但這類作家和作品往往都是在特定的時代和環境中產生的。這是創作中的特類。

要破題　好畫面　北天雪　幸天雁

【解析】劇本的思想和傾向應該在情節和場面中自然地流露出來，切忌直白，如果一定要特別點出某種重要的思想，也要通過畫面形象加以表現，這樣才能深入人心。

需要說明的是，有的經典名作對於思想和主題就是做宣言式的表達，這和作家的氣質和作品的特定風格有關。

事忌繁　場忌散　抱戲核　瀝戲膽

【解析】電影是一種具有觀賞時間限制的藝術形式，劇本所寫的事件不能太龐雜，所講的故事要單純，場面也要加以控制，要緊緊圍繞影片的中心事件和所要表現的主題去展開敘述。有的劇本情節複雜，人物眾多，就更要注意這方面的問題。

179

人忌雜　話忌多　弄粉墨　當動作

禪析　電影的觀賞特徵決定著一部電影的容量和一部中長篇小說的容量差不多。這就要求它的人物不宜太多太雜，一般說來，主要人物六七個最合適。

人物的對話既是性格特徵的表現，又是劇畫性格的手段，但絕不是交代劇情的工具。所以對人物對話要加以控制，重要的是以行為和動作去完成性格的塑造。有的劇作人物眾多，就更要重視這一點。

好細節　一瞬間　一流傳　一百年

禪析　電影作品要特別注重細節的表現，好的細節對於塑造形象、推進情節、造就懸念、點染主題等都會起到極其重要的作用。精彩的細節處理，可以讓觀眾經久難忘。

細節是作家對生活最重要也是最艱難的發現，細節的選取要獨特，細節的生命在於真實。對細節的處理是衡量作家對藝術把握能力的重要尺規。

要獨創　博衆長　出輕典　遠勤勉

【辨析】 在藝術創作中，作家應具有獨創精神，必須掌握藝術的普遍規律，並能夠汲取衆家之長。電影藝術具有自身的特殊性，劇本一旦拍成電影就永遠失去修改的空間，人們常說它是遺憾的藝術。因此，劇本創作的難度之大，對作家素質的要求之高是其他某些形式的藝術所不能比擬的。作家要創作出優秀的作品，必須熱愛藝術，熱愛生活，必須刻苦勤奮，付出百倍的艱辛。

先畫熟　後寫生　少可偏　老自中

【辨析】 作家開始創作的時候儘可能寫自己最熟悉的生活，祇有這樣，才有創作的基礎，才有真情實感，才有可能產生創作的靈感。待自己的生活經驗和藝術經歷豐富之後再考慮處理其他題材。

年輕人寫東西有些偏頗是可以理解的，不要責怪他們，如果他們想在藝術上做些追求，那就更容易出現這種問題，就更應該支持。相信隨著年齡的增長、生活經驗的豐富和對社會思考的成熟，他們會逐漸進入中庸，從而能夠精準地反映生活。

著此文　非彼文　時三分　扣人心

萬電影劇本與創作其他形式的作品不同，它雖是一種特定的文學樣式，但它更是供拍攝電影的藍本，劇本一開始就要或以情節，或以人物，或以衝突，或以細節等，把觀眾快速帶進劇情。隨著現代觀賞需求的變化，那種慢慢吞吞、四平八穩的講述和交代已經使人厭倦。

時六分　起波瀾　凡九分　出看點

不僅如此，電影劇作在發展中最忌拖沓停頓，不但要迅速展開性格的衝突，使情節一環套一環地向前發展，而且還要經常製造一些引人入勝、動人心魄而又不脫離主題的興奮點。這既是寫作技巧的問題，更是作家熟悉生活、提煉生活、把握鮮明藝術形象的能力問題。

曰編輯　吾之友　投木李　報瓊玖

說起文學編輯，他應該是劇作家最好的朋友，是藝術創作把他們聯繫在一起，創作好劇本是他們的共

同目標。正如《詩經》所說：「投我以木瓜，報之以瓊琚。匪報也，永以為好也。投我以木桃，報之以瓊瑤。匪報也，永以為好也。投我以木李，報之以瓊玖。匪報也，永以為好也。」

曰編輯　吾之師　識羅敷　辨東施

[解釋] 劇作家應該把文學編輯當成自己最好的老師。文學編輯不但可以判斷一部作品的優劣，還可以找出作品的問題所在，並且幫助作家制訂出修改方案。

編輯的師道是無私給予。為了給予得好，他們還要不斷地學習，向生活學習，向社會學習，學習理論，學習創作。

曰編輯　最當敬　食之黍　付之乳

[解釋] 文學編輯確實應該受到尊重，他把自己的全部才智都貢獻給了別人，自己得到的卻很少。曾有位作家把稿費的一少部分寄給終年為他忙碌的編輯並附言：「為我的書，請笑納，請理解。」編輯又把錢寄回且附言：「為我職責，不能收，請理解。」

文未竣 即投拍 斷其脈 呈病態

四

【辭解】有些製片人和導演，在劇本尚未完成的時候就匆匆投入拍攝，說是準備把劇作中存在的問題留在拍攝中去解決。這不但是不可能實現的幻想，而且必然要破壞導演的總體構思，抑制導演的才智，造成攝製人員和製作人員思想的混亂，最終導致拍攝工作的失敗。

《靖年記》，在劇作沒有完成之前，無論出於何種原由，攝製活動絕不可以開始。如果開始，一定是失敗的開始。

戶樞蠹 天難助 敗俱損 痛自飲

【辭解】這裏還要特別強調，因忽視劇作、匆忙拍攝而造成的後果往往不堪設想，甚至是毀滅性的，任何人都無法救助。其中的教訓是深刻而慘痛的。《呂氏春秋》曰：「流水不腐，戶樞不蠹。」流動的水不會腐臭，轉動的門軸不會被蟲蛀。如果門軸一旦被蛀斷，大門就會轟然倒塌。

文若定　去東籬　炭煮茗　議軍機

即使劇本已經完成，也不要急於拍攝，每個創作人員都應把劇本討論透徹，導演、攝影和演員更要把它吃透。還要把未來拍攝的事情策劃得明明白白。詳盡仔細的案頭工作將產生事半功倍的效果，為此所用的時間將會給拍攝換來更多的創作空間。「去東籬　炭煮茗」突出的是恬靜與安逸，創製人員的心境要平靜下來，不急不躁。

黃金屋　建幾許　顏如玉　誰家女

拍攝之前，要把景地選好，把演員選好，把對未來影片的總體把握和風格定位確立好，把每場戲的拍攝計劃好，把重要鏡頭的處理方法研究好。

總之，凡屬創作和藝術方面的問題都要做好克分的準備和詳盡的安排。我們特別主張導演對重要的戲應分好鏡頭。

何以愁 何以歡 幾時晴 幾時雨

解析 準備期間，特別要把劇本分析透徹，尤其要把每個人物的情感脈絡以及他們之間的內在關係和性格傳究研究清楚，把人物和環境之間的聯繫以足環境的變化與這種變化對人物的性格所產生的影響討論明白。

演員是劇本最好的把關人，他們順著性格脈絡和人物關係將戲的過程，其實也是檢驗戲劇情節和總體結構的過程。

籌秣薪 莫忘針 三軍齊 棄濫竽

解析 拍攝事務無大小，拍攝之前，要把製片的事務全面安排好。製片和攝製部門不但要把大事抓好，而且不要放過任何細節。攝製組裏的每一個成員都應該是戰鬥員，絕對不能出現濫竽充數的情況。

戲入心 情才真 食無味 夜難寐

解析 拍前準備的核心，就是導演、演員、攝影、美工等創作人員在吃透劇本的基礎上，充分理解導演的總

體拍攝思想、藝術構思、處理方法以及對各個部門的藝術要求，各自做好準備工作。這在所有準備中是最重要的。

當你的情感全部投入戲中，戲情爛熟於心，且不斷地衝擊著你，催動著你，充滿激情的拍攝時刻便來到了。

五

日拍戲 琢美玉 攀荊山 求和璧

【解析】導演拍戲，就像攀越高聳的山峰那樣艱辛，更像把玉璞琢成美玉那樣艱難。這讓我們想到春秋時期的楚人卞和，他費盡千辛萬苦爬遍荊山，得玉璞獻君王，但先後被楚厲王、楚武王以欺君之罪砍去左右雙腳。多年以後，他泣血荊山，終於感動文王，開玉璞而得絕世美玉，命名和氏璧。

燒三日 望幽谷 雕若拙 歸於樸

【解析】傳說古人從玉璞中采出好玉，還要把它放於烈火中煉燒三天三夜，以驗其真假優劣。雕琢美玉，越是

不見刀斧之痕，宛若幽谷一樣自然而質樸，則越為上品。導演和所有創作人員的努力也該如此，凡藝術，真為其本，雕而未雕、琢而不琢為上。宋代文人留肇在《簡翁都官》中說：『自有文章真杞梓，不須雕琢是璠璵。』

悲一時 歌一曲 爛一生 一齣戲

解析 一個人如果有一時的悲傷，哼一首歌或許可以把某種情緒釋放出來。創作家仔細觀察人物，細緻描述人生，在他們的視角裏，無論窮人和富人，也無論大人物和小人物。其豐富性、戲劇性、傳奇性、曲折性和複雜性就好似一齣戲劇。

喜亦是 憂亦是 清亦是 濁亦是

解析 在人生的戲劇中，交織著喜與悲、清與濁、善與惡、美與醜、黑與白以及理性與野性，等等。以上種種，不僅充斥於人與人之間，某些方面也存在於每個人的個性之中。創作家不僅要認識到人性中的複雜，還要特別研究以上種種的內在關聯和相互間的變化。

場場戲　皆全局　個個人　皆相繫

創作家要牢記一個原理，因為人生是一個整體，所以在由此構成的戲劇中，無論大戲或小戲，正戲或諧戲，包括過場戲，都是戲劇總體中的一個部分，不僅關聯著全戲，也影響著全戲，都要仔細處理。

無論大角色或小人物，凡是劇中人，都直接或間接地聯繫在一起，相互制約，相互作用，都要加以重視。

絲絲扣　情之帶　千千結　欲之債

或是人的一生，或是一部戲劇，要想妥排得生動感人而又絲絲入扣，祇有把人和人之間的情感作為紐帶。而人和人之間的衝突或個人性格內在衝突的發生，無一不是他們的各種欲望如情欲、性欲、貪欲、統治欲等的發生、發展和發洩所造成的前債、現債和後債。

189

編導剪 分三度 攝錄美 為一體

此前，經典的電影理論通常把電影稱作二度創作的藝術，即它的文字創作部分和影片拍攝部分。我們從實踐的觀點來看，電影應該是編劇、導演和以剪接為中心的後期製作之三度創作的藝術，現代電影的發展愈來愈證明這一點。以上三度創作可由一人來完成，也可由多人來完成。攝影、美術和錄音等所有創作和製作部門應該成為一個以導演為中心的創作整體。

聲光色 應有情 化服道 當著意

在影片的製作中，對音響、光影和色調等方面的處理，創作者一定要充滿情感；對化裝、服裝和道具等細部的處理，一定要準確到位。所有這一切都是為著藝術的完整和統一，為著對生活反映的真實。在實際製作中，往往就因為一點點疏漏或不實，而破壞了觀眾的觀賞興趣。

苦思時　夜秉燭　勤耕時　中天日

電影的拍攝真是辛苦，導演和所有創製人員，深夜裏要準備第二天的拍攝工作。拍攝工作往往要歷經嚴寒酷暑，他們風餐露宿，跋山涉水、千辛萬苦。在這樣的狀態下進行藝術創作是何等困難。同時，電影製作又是一種多個部門、多種專業交錯配合的集體創作過程，從這個角度看，電影導演的創作確比其他形式的創作要艱難得多。

十分力　一成戲　九分力　前功棄

即使這樣，也必須指出，要拍攝出一部好影片，所有的創製人員必須付出全部心血，創作要精益求精，製作要一絲不苟。「恰到好處」是導演時刻都要把握的標尺，少一分不妙，多一分過了，能否把握得恰到好處，全在於導演的藝術素養。導演稍有不慎或懈怠，就可能造成巨大損失。

勞其身　乃匠人　報先知　方為詩

【解析】影片從劇作到拍攝再到剪輯完成，歷盡艱辛，觀眾對此很少瞭解，他們要看到列的是影片對社會、人生和生活要有真實而準確、新鮮而獨特的發現和表達，藝術上更要有所創新。祇有這樣，它的創作才能達到文學和藝術的至高境界，成為『詩』。否則，導演就是再辛苦，也祇是一個好匠人而不是藝術家。

一求實　二求真　三求美　四求新

【解析】傑出的電影藝術家首先應該對社會生活有深刻的體察和理解，並能夠在作品中真實地描述和真情地表達。在體察生活的過程中，他要努力發現生活中的美並加以弘揚。在人類社會中，美是一種普遍的存在，但祇有那些熱愛生活的人才可能發現它。再就是他應該是一個對新事物、新形象、新思想以及新的表現方法極其敏感的人。

最難求　寓之樂　深之淺　厚之薄

[解析] 傑出的電影藝術家還應該能夠把深刻的道理和豐富的思想內涵以一種簡單的形式準確地表現出來，並能夠把這一切滲透到審美娛悅之中。這是藝術的至高境界，電影更是如此，思想性、藝術性和觀賞性在作品中儘可能得到完美的統一。

或紀事　或言情　或吶喊　或鼓動

[解析] 導演拍出來的影片，講故事寫傳奇也好，寫情感談愛戀也好，面對社會大聲呼喚甚至奮力吶喊也好，面對人們搞宣傳做鼓動也好，祇要認真創作，都是可取的。事實上，以上無論哪種影片，也無論在國外還是在國內，都有很多經典之作，應該好好鼓勵。

或現代　或傳統　或大衆　或小衆

[解析] 導演拍出來的影片，用現代的技法也好，用傳統的形式也好，是拍給廣大觀衆看的也好，是拍給部分

特定的觀眾看的也好，祇要有所創造，都是應該肯定的。以上種種影片，在國內外都有很多經久不衰的佳作，成功的經驗值得我們好好學習。

黃金律　不可壞　拍佳片　要好看

導演拍出來的影片，如果是佳作的話，一定有很強的觀賞性，這是由電影自身獨特的表達形式規定的，也是由它一次性的觀賞特點決定的。這正是它恆久不變的規律。

創作家還要知道，影片的觀賞性絕不是外加的，它是深刻的思想、豐富的內容和與此相應的形式相統一的結果，而且這種結果要在一次性的連續觀賞中讓觀眾感受到。

講風格　求一統　思無邪　始至終

「風格即人」，影片風格的確立極為重要。一，風格是由特定的題材決定的特定講述方式，又是特定的作家和導演獨特的講述方式。二，必須保持特定的風格在影片中自始至終的統一性。借用《詩經》中的「思無邪」一語，就是要特別強調這一點。

謹節奏 戲脈動 令大匠 謀一生

節奏就像不停跳動的脈搏給電影以生命，祇有對節奏的準確把握，才有藝術的完美體現。節奏的把握包括對演員表演、鏡頭運動、時空轉換和音響、色調等的控制。這種把握難度極大，滲透於整個拍攝期和後期製作，把握得如何，全在於導演的藝術修養、藝術功力和藝術經驗。對電影節奏的控制是歷代電影大師探討和實踐一輩子的課題。『戲脈』本是我國南方戲曲界常用的行語，在這裏指戲的脈搏，亦喻為戲的生命。

曰音律 似戲魂 魚止游 聽瑟琴

電影的音樂，如同戲的魂魄，它的旋律應該優美動聽，它的演奏應該出神入化。傳說古代樂人為了找尋音律神妙的美感，總願意在山間溪流邊撫琴，美妙處，常常讓天上的鳥兒停止飛翔，水中的魚兒不再游動，靜聽飄上雲端和灑向水面的音曲。這是音樂創造成的何等美麗之圖景！宛若北宋文豪蘇軾描繪的那樣：

『魚鑰未收清夜永，鳳簫猶在翠微間。』

吟九泉　咏吾人　訴七罪　嘆我心

【賞析】影片中的音樂如果是在吟誦那片遠方的湖澤，我想，那是在描述漫步在晨霞裏女主人公的美貌和心靈；如果那音樂在怨聲低訴，那一定是為影片中的男主人公嘆息……

總之，電影音樂是以刻畫人物形象為中心而展開的。我們特別要告訴導演和作曲家，萬萬不能把電影音樂作為影片的音響效果來使用。

來無影　去無痕　逢圓月　聞餘音

【賞析】電影音樂不是音響，它寫人寫情寫命運，重在描寫劇中人的心理歷程，同時也在抒發導演自己的內心感受和藝術衝動。

最好的電影音樂往往來去自然，毫不雕琢，絕不誇張。動人要動觀眾的心，讓人聽過就久久不能忘懷，

正如《論語》所說：『子在齊聞《韶》，三月不知肉味。』

曰技術　靠賢能　求惜力　務求精

【釋林】無論是電影的畫面，還是聲音，它所涉及的技術複雜多樣，技術的發展更是日新月異，這就必須靠各路專家。在技術問題上，要高度重視，下大力氣，精益求精。在所有的藝術形式中，電影是完全依靠技術來養活的一個品類。

技與藝　同根生　技求達　藝滬零

【釋林】對於電影來說，技術和藝術同根而生，共衰共榮，沒有藝術家的豐富想象就無法創作電影，而幾乎所有的藝術想象都要靠技術來體現，所有的形象處理都要靠技術去完成。一旦在技術上失敗，內容的表現必無要受到損傷。

197

六

搶進度 如削履 壓周期 必傷體

釋析 在電影拍攝中，製片人和導演務必按計劃進行工作，制訂計劃要寬打寬算，留有餘地。如遇問題，祗能調整計劃而不能爭搶進度，無論何種原因，都不能壓縮拍攝的周期，以免影響影片的質量。更重要的是，一『搶』一『壓』，創作情緒在攝製中將一掃而空。

人趕戲 才思閉 戲催人 出戲魂

釋析 在電影的拍攝中，創作人員如果一直處在匆匆趕戲的忙亂中，就無法保持良好的創作狀態，靈感必將消失殆盡。無論何種藝術的創作者，祗有在思維清晰、情緒飽滿、靈感噴湧的狀態中，才能把戲的精氣神挖掘出來。

七

曰表演　裝得像　演得好　不重樣

禪林 演員的表演，就是要把自己的角色裝像了，這是一位中國現代戲劇大師說過的一句很少沉傳的話，說得很白，卻極為深刻。『裝得像』指的是演員表演的結果，因為廣大觀衆看的也就是表演的結果。但為了『裝得像』並且『不重樣』，演員在銀幕後、舞臺下要付出一輩子的努力。

好演員　戲如天　要成活　半瘋魔

禪林 『戲如天』是老藝術家們的一句口頭禪，戲比天高，戲比天大，藝術就是一切，比生命更寶貴。正因為具有如此信念，他們才能夠取得燦爛輝煌的成就。

『要成活　半瘋魔』也是中國戲曲前輩的一句行語，指演員對於藝術的酷愛程度和一旦入戲時的狀態。

『活』，在這裏指戲或角色。

你和戲　一方泥　你捏它　它捏你

演員和角色的融合，是創造藝術形象的基礎，即你中有我，我中有你。好演員衹有達到這種境界，才能成功地完成特定人物的塑造。這裏說的融合既是演員創作的過程，又是演員創作的結果，就像元代才女管道昇寫給丈夫趙孟頫的《我儂詞》所說的那樣：「你儂我儂，忒煞情多，情多處，熱似火。把一塊泥，捻一個你，塑一個我。將咱兩個，一起打破，用水調和。再捻一個你，再塑一個我。我泥中有你，你泥中有我，我與你生同一個衾，死同一個椁。」

捏出骨　操出筋　蒼穹下　又一人

編劇、導演，特別是演員的創造之最高境界，是創造銀幕新人，即發掘出能表現時代特徵並具有獨特性格的藝術典型的『這一個』和『又一人』，摒棄類型化和概念化的形象。藝術家衹有深入生活，勇於探索，不斷發現，才可能創造出生動、鮮活的銀幕形象。

好演員　乃天才　始於懷　成於臺

關於演員和天才的關係有兩層意思：一，凡是好的演員毫無疑問都是天才。表演天才有兩種：一種是生下來就是天才，就喜歡和擅長表演；還有一種是在長期的表演實踐中學習、鍛煉而磨礪出來的表演才幹。二，所有表演天才的最後成功都在於不斷的實踐，強調『成於臺』的過程。

懷才香　自來名　臨臺春　自無形

這些非常有才華的演員，應該老老實實做人、扎扎實實做戲，不驕不躁，不張揚，不漂浮，把全部心思都用於努力感受人生的甜酸和苦辣，體驗人性的豐富和變化。祇有這樣，他們才有可能在銀幕上不斷創造出有血有肉的各種人物形象。

生活厚　技巧精　修養夠　為大成

對於一個演員來說，祇有具備了豐富的人生體驗，即對生活熟知且真知，對社會有深刻的體察和認識，

具備了良好的思想修養和全面的藝術素養，具備了高超而嫻熟的表演技巧，才有可能成為一個表演藝術家。

八

文之道　人之道　藝之道　神之道

【辨析】作文（包括寫電影、拍電影）的根本，是描繪和塑造人物，不僅要把他們的外部刻畫得栩栩如生、惟妙惟肖，更要把他們的內心狀態揭示得淋漓盡致。創作藝術（包括一切形式的藝術），最重要的是要創造一種境界，表達一種情懷，弘揚一種精神。

文之法　天之法　藝之法　無定法

【辨析】作文（包括寫電影、拍電影）的根本法則，即對存在和規律的形象反映，藝術家必須特別重視。生活本身是複雜而多變的，藝術又是不同藝術家對生活的主觀反映，因此，藝術創作的方法是多種多樣的，無一定之規，應鼓勵其反映的多樣性。

九

人一世 事若成 須淡利 須忘名

【禪析】一個人一生要想做成一件事情，先決條件是不求名利。凡貪圖名利之人，可能名噪一時，囂張一方，但其結果往往是一無所成，甚至身敗名裂。從事電影這一行易獲虛名浮利，更要百倍節制。祗有那些淡利忘名、一心一意默默獻身藝術的人，才有可能取得最後的成功。

唯赤愛 唯忠誠 靠投入 靠激情

【禪析】一個人一生要想有所作為，必須滿懷激情，不隨大流，不人云亦云。不喜歡的事不要去做，要做就要全身心地投入，專心致志，忠誠不二，不管遇到什麼困難都不退縮。唯有如此，才有可能成就一番事業。

203

輕寵辱　耐枯榮　漫漫路　踽踽行

釋析　一個人一生要想成就大業，一定要經得起各種各樣的考驗，尤其要經得起寵辱和枯榮的考驗。順利時不要得意，不要飄然，更不要忘形，最不要呼風喚雨，困難時不要灰心，不要氣餒，要變得起嘲諷和冷漠，要耐得住寂寞，要經得起時間的經久磨礪。

薪不盡　火不止　為則成　行則至

釋析　《戰國策》曰：『薪不盡，則火不止。』祇要柴薪不斷，火焰就不會熄滅。你要在自己的內心深處燃起藝術追求的火焰，永葆藝術創作的激情。祇要你充滿信心，發奮努力，認真作為，你的事業就一定能妙成功；祇要你勇敢地克服千難萬險，一往無前，就一定會達到理想的彼岸。

凡妙文　本天成　凡妙手　十年功

釋析　宋代大詩人陸游在他的著名詩篇《文章》中說：『文章本天成，妙手偶得之。』優秀的藝術作品，最

好的電影，一定會出現，倘若要它出現在你的手中，那你絕不能依靠運氣，也不能等待上天的賜予，唯一要依靠的是你自己長年不懈的努力和矢志不渝的追求。

戊在辛卯仲春下浣　韓鐵城書於北京時年七十

獨立一枝荷　戊子年　秋・夏蘭寫

獨立一枝荷
夏蘭　畫

後記：老屋

柳城 [印]

常有朋問曰：何以著此文（《電影三字經》）？

每當此，皆憶起老屋（那棟多年前住過的老房子）。

老屋其雖不敵，然窗外無遮。時，亦同居老屋之一檐下，早出晚回，常不期而伴，同踞車以行，雖酷夏

有友閻氏，吾與同事至今。時，雨時瀟瀟，霧時濛濛，常伴皎月，日出而明。

卻覺涼風習習，遇冷冬常熱，汗淋漓，渴而隨飲，飢而即食。每憶之，則神往不已。

幾年前，吾等均移新居，時，閣正壯年，日日操勞，瀟灑已去，行色匆匆。

歲在甲申某日，時乃春深，吾雖家亦早，子行之。忽有一車情然傳於側，門開，閣呼吾同乘之。一路

並無甚言，將至，閣忽指車曰：會歇否？吾即答否。閣又曰：何不習之？吾無語良久，復對曰：吾已年長。

閣笑曰：觀山望其青黛，望水觀其碧透，人之壯暮，皆在『神氣』二字。由此而論，汝正當年矣。

當夜無眠，躍躍欲試。

次日始，即朝四晚十，晨讀條規，夜習路駛。

每上車皆信誓旦旦，每上路則由跳心驚，後有犬屬笛鳴，側有呼嘯劃過，慢行於路，快駛飄忽，每歸

時均雙目呆滯，滿腦洞空。需能學畢，蓋為『神氣』也。

今記此，為吾之篤卑而榮？非也。為友之尊引而幸？亦非也。

路人鄙之老邁，均難入心，識者贊之年少，皆僅隨情，如若執反告，老十年者，則老十年，少十年者，則少十年耳。

吾答朋曰：竊作此薄文，皆因友人之一言二字也。

每當此，優憶起老屋。老屋其雖不敞，狹窗外無遮，雨時瀟瀟，霧時濛濛，常伴皎月，日出而明……

望山南　並無雨
夏蘭　畫

鑄典熔經：唯東方華夏文脈為本

——品味柳城《電影三字經》的雅意與哲思

黃式憲

全國高等院校電影電視學會副會長，北京電影學院教授，

著名電影評論家

著有《「鏡」文化思辨》、《電影電視走向21世紀》

《電影劇作概論》等

柳城此書，果然奇矣哉！

論電影，卻不雜一絲「匠氣」和「西化」之陋習，無處不浸潤並透現著人文的雅意與哲思。毋庸置疑，這就是柳城文章的風格。

文貴有品：浸染著東方獨具的神韻

有智者曾以「三步成詩」而贈柳城雲：「美哉如柳，固哉如城。」這八個字，活脫脫盡現柳城其人其品。這八個字，出自我所心儀的師長黃宗江。聞此語，頓覺豁然開朗。依我所識，柳君其人，歷來癡迷於銀幕美的鏡像之城，執著如一，無怨無悔，不離不棄，猶柳隨風而起舞，若城非美而不守。

讀柳城今本《電影三字經》，全書僅九百字，以傳統之九章為體，乃沿襲古漢語的文理，采啟迪童蒙之「三言」詩格，三與三，上下相對而成句，平白如話，音韻和諧，朗朗上口，言簡意賅，擬古化今，自成一家，更彰顯出一派鑄鎔經的功力和大氣。

張藝謀在序言中說，書中「絲絲扣　情之帶　千千結　欲之債」真可稱之為絕句，而「輕寵辱　耐枯榮　漫漫路　踽踽行」讓他牢記一生。今通讀全篇，又誠如藝謀所云：「看似尋常最奇崛。」不但構思奇，其文更奇。

奇在何焉？──唯東方華夏文脈為本，探求電影的藝之魂、美之境。字裡行間無不浸染著東方獨具的理趣和神韻，文采斐然而成章。即令置諸當今世界汗牛充棟的電影理論典籍中，亦堪稱絕無僅有的奇書一部。

柳城此書誕生於世紀之交，並非偶然，它是一個信號，也是東方甦醒的一種表徵，深刻地體現了中國電影及其理論建樹正自覺地融入了全球文化多邊互動的語境，呈現為歷史的一種必然。

不期而然，該書竟在國際上引來了一種前所罕見的關注，聯合國教科文組織民間藝術國際組織花了近兩年的時間對該書做了縝密的調研，於二〇〇七年十月就該書在非物質文化遺產發掘保護上的首創意義而鄭重地授予作者「特別文化貢獻獎」和「最高榮譽獎」，由此便構成了當代中國電影理論史上的一則佳話。

聯合國教科文組織民間藝術國際組織主席卡門‧帕蒂拉指出，「柳城先生的著作為他博得了世界文化對他的尊重」，「他僅用九百個漢字便概括了一百多年以來電影創作和電影製作中的重要理論及方法」，「這是獨一無二的，這真是個奇蹟，更不用說他在這本書中所展現的真知灼見和深邃的人生哲學了」。

窮「本」而標新：以中華文脈為主體，破西化八股之迷思

電影是什麼？一個樸素的提問，關涉電影之「本體」，一百多年來曾困擾了無數癡迷於電影的人。

從法國巴贊的名篇到今人柳城之「癲狂」，無疑都是在銀幕鏡像美的王國裡做精神之踏青。柳城的《電影三字經》所探究的依然是「電影為何物」這樣一個歸屬於本體論範疇卻無可達其「終極」的設問，但他理論言說的可貴性，端在立足於本土，並以傳承中華文脈而別開生面，將電影這一舶來品融入了東方的美學之境。

自一九七八年內地興起改革開放之風，迄今匆匆三十餘年。這其間我們電影藝術的復興，

一度曾向西方取經，這誠然是一種必要的借鑒，但借鑒不等同於創造。當「言必稱巴贊」之時，引進西式的語言學、結構主義和符號學等理論卻「食而不化」，漸漸便形成一種西化八股之迷思，乃有「能指與所指齊飛，結構共解構一色」的戲謔之語，更有人自詡「新潮派」，竟搬來「後殖民論」而將民族電影予以自我矮化和否定。

在當下全球文化多邊互動的語境裡，人們或許都在重新思考：論說文學或論說電影，可不可以從「西方式新文論」的刻板話語中掙脫出來？

柳城起意寫《電影三字經》，其最初的思考似乎更接近於自說自話，內中卻顯然潛含著這種帶有這一時代性思潮印記的人文憂思。筆者與柳城初識於上世紀六〇年代初，繼於七〇年代末又曾重聚於同一所電影學府並共事於電影創作的研究和教學多年。當時，無論柳城或我，大家雖認識到電影文學劇本早在默片時期即已開始成為一種「全新的文學形式」，它「負有一個自相矛盾的任務：它要用文字來表達無聲片的非文字所能準確表達的視覺經驗，因此，這個任務就決定了它的局限性和新穎性」（貝拉‧巴拉茲語）。但是，我們當時暫且尚未意識到要從東方本土來重構具有中國特色的電影劇作理論以及含有我們東方民族主體性的電影美學。

自一九八七年始，柳城被調到電影局，擔負起把握中國電影創作大局之重任，他更是關注中國電影在整體藝術素質和水準上的提升。十年後，他又被調至中央電視臺電影頻道，從發現電視電影這一新鮮品種、籌畫拍攝第一部作品起步，篳路藍縷，艱苦創業，由是輾轉又是一個十年。如今他的頭銜是當之無愧的電影頻道電視電影的藝術總監。據他自白，數年前，他有一

位朋友，投資近百萬，拍了一部電視電影，因不遵從電影的藝術規律而血本無歸，一砸到底。

柳君鬱悶難抒，信筆疾書「戶樞蠹　天難助　敗俱損　痛自飲」十二個字，這就是《電影三字經》的雛形。時光荏苒，大約到了二○○四年前後，柳城將此十二個字擴充為彷彿是自身工作的「座右銘」一般的東西，就此演化為最早的《電影三字經》手寫本。僅有三百來字的幾頁紙，遂以「傳單」形式輾轉傳抄，不脛而走。不妨說，這既是出於應對電視電影創作之急需，同時，它也是來自全球性電影文化多元發展的時代之昭示。說到底，這更是柳城積其大半生從事銀幕耕耘的心血之結晶。

常言說「敝帚自珍」，柳城深愛這「一頁紙」的傳單，自斯竟癲狂不已，蹈寒涉暑，苦吟瀝血，旁徵博引，日漸充實，終完善而成篇。在二○○五年十月初版時，該書僅五百一十六個字，到二○○六年四月第二次印刷時則增至九百個字。初版採用古色古香、紅格豎排卻擬古化今的線裝形式，而其美學思辨之力則可謂穿透古今，縱橫東西，探幽索微，鑄典熔經乃至包容大千，道盡了電影鏡像藝術的個中秘笈。此時，中國的第二、三、四、五代電影大家如黃宗江、謝鐵驪、吳貽弓以及張藝謀等均熱情為其作序，柳城亦付出才思飄逸的著名後記《老屋》，以深情回敬一直支持他的朋友閻氏。

柳城曾惠我一封電子信函，信裡說：「實際上此書稿（按：指即將付梓的修訂稿）的修改已不下百遍，此書出了近四年改了近四年，如此認真的原因，就是想把問題說得更清楚、更準確，更加接近規律，更加靠近真理。」

此次新版，經增刪後全書仍為九章體，總計仍為九百個字。開篇第一、二章，乃屬新寫的「導言」文字，是對前幾版做出的增補，悉數新草，以期「更加接近規律，更加靠近真理」。

試讀開端四十八個字，開宗明義：

日電影　問其名　凡大名　皆不名

日電影　觀其形　絲萬縷　貴於青

作電影　有何悟　亦有路　亦無路

思電影　幾回醉　雜陳釀　個中味

四十八個字，大起大落，大徹大悟，一些投身於電影生涯有年的朋友看罷，無不思緒萬千，被勾起段段回想。柳城起興所問，與其說是意在對電影真諦的探幽索微，不如說是由電影本體論出發而開始了著述立言。這四十八個字裡，我認為最核心的就是兩個字，一個是「名」，一個是「青」。凡涉「名」與「不名」，無論就作品還是就人而言，其中的辯證法則無不關係到影藝人生的大關節目。試看近百年來的中國電影，有哪一部出大「名」者是為出「名」而作的？就拿新時期的經典《紅高粱》、《霸王別姬》、《開國大典》等來說，又有哪一部不是兢兢業業的忘我忘「名」之作？柳城的意思正是要說，但凡大「名」者皆因「不名」而成。換言之，他認為那些但凡一心為「名」（名兼利）做電影的人則都難以成其「大名」。

這句話的另一層意思又進一步告誡人們，即使有了「大名」，也還要一如往昔去「不名」，少

張揚，不炫耀，多謙遜，持謹慎，這才能保其「大名」而不衰。說到這個「青」字，在古漢語

裡，它繁複而多義。《說文解字》說，東方於色為青，「青」在古代泛指東方。因此，「絲萬

縷　貴於青」就不妨解讀為，身處東方，立足東方，焉能不以東方的人文及其意境為追求？斯

乃「絲萬縷」而獨有所鍾，「貴於青」而獨臻於美，此之謂電影藝術盡善盡美之道矣。

眾所周知，電影並非國粹，乃是從西方舶來的。我們的電影理論亦多沿用自西方。儘管

如此，當電影一旦傳入中國，它就逐漸被中華文明所吸納、所同化，並被浸透了唯東方所獨有

的民族氣息和色彩，含有東方民族形式與民族文化底蘊的和諧。柳城其所以偏偏在《電影三字

經》首章即用了「絲萬縷　貴於青」這一句，正如作者自己所做的闡述，「貴於青」者，指的

就是我們民族電影的一種狀態以及它在美學境界上無盡無涯的一種求索。單舉一個「青」字來

形容並勾畫電影，在筆者看來，實即語出東方，可謂高屋建瓴，統領全篇，屬於遐想妙得而渾

然天成。不妨說，它以東方華夏之智慧跨越了文化之界，瞬間便將電影納入了中國人「參天

地、贊化育」的「天人合一」的美學之境界，弘揚了一種唯東方華夏文脈為主體的創造精神，

讓我們的創作靈感「躍成仞　飛成虹」，以期為世界銀幕再添一分東方美學的華彩。

叩問藝之真諦：唯求鏡像與大千世界的美學和諧

當今之世，柳城何獨偏要假託於古漢語「三字經」之形，來論述電影這門訴諸鏡像敘事而

唯現代性求索是新的藝術之真諦？作者的用心，誠可謂良苦。

何以然？柳城說：「曰電影　夢非夢」。在西方與東方，凡「銀色之夢」，夢夢皆有不同。隨著時代審美觀念的演進和現代科技的高速發展，電影這個現代「第七藝術」之驕子，便被賦予了其藝術敘事無止境的自由。電影的「夢」之維，也即電影的審美之維，顯然都是維繫於銀幕與我們生活其間的大千世界之和諧這個根本點上的。生活之河長流，藝術之樹常青，銀幕必將與時俱進地拓展出其無可窮盡的藝術可能性。而柳城著此書，竟斗膽以「三字經」作為書名，其意圖不可謂不宏大，旨在鑄典熔經而叩問藝術審美之真諦。

柳城此書之命名，顯然體現了一種理論思辨的銳氣、自信和大度。這種「大度」由何而來？我想，此書所涉雖僅限於電影這一藝術門類，但卻綜而及於歷史、文化、藝術、審美、典籍、古漢語、方法論以及做人做藝的諸多哲理或精神命題。顯然，此《三字經》既與古人啟發童蒙的「人之初　性本善」的《三字經》不一樣，也與先秦記述遠古神話傳說或山川地理風物的《山海經》不一樣，又與老子敘說人生哲思之「人法地，地法天，天法道，道法自然」的《道德經》不一樣。柳城今本《電影三字經》，斯文斯志，其所依託的恰恰是我們東方文明內在的一種「定力」，呈現出當下我們民族藝術或電影藝術現代性覺醒的風采。

試看本書開篇之導語，就「電影為何物」所做的獨家闡發，誠然是至理名言，精妙絕倫…

曰電影　夢非夢　凡做藝　真至誠

舞之起　由情動　音之起　由心生

作者借諸古典，素面現實，靈感噴發，詩情四溢。作為理論的一種耕耘，柳城一向重實踐而不事斧鑿（並非從概念到概念的「掉書袋」，也非照搬西方話語的「東施效顰」），而是平實地將創作與實踐交融於一。這讓我不由得想起二十多年前他所提出的「思想性、藝術性和觀賞性盡可能統一」的「三性統一論」來，在這一論點被爭論的十幾年中，柳君從不申辯，在某次會上，他只說了一句話：這是從我們的拍片實踐中提出的。大概正因為如此，在中國電影創作中，它一直被延用至今。在紀念中國電影誕生一百周年的大會前，著名導演張藝謀回答記者所提什麼樣的電影是好電影的問題時就毫不猶豫地說，「三性統一」的電影是好電影。而在大會開幕後，胡錦濤主席在談到電影創作時，又幾次談到思想性、藝術性和觀賞性統一的「三性統一」問題。

柳城的理論耕耘，之所以凸現了一種新的非「客裡空」式的做派，這是由其人生和創作實踐的甘苦墊足了底氣的，並且是以其至真至誠的情懷而採取了平等與人「交心」對話的方式來展開學理言說的，從而呈現出一種可親可群的實踐性的理論品格，弘揚了一種唯東方華夏文脈為內核的理論氣派。筆者絕不是說，今後凡電影理論建樹都得用這種「三字格」的古漢語形式而將我們活潑潑的理性思維「拴」死。我要說的是，大凡能以「三字格」寫出「悲一時　歌一曲　憫一生　一齣戲」「絲絲扣　情之帶　千千結　欲之債」「日拍戲　琢美玉　攀荊山　求和

壁」「十分力　一成戲　九分力　前功棄」「勞其身　乃匠人　報先知　方為詩」這般情理交融

妙文來的人，必非等閒之輩！

　筆者注意到，柳城這種可親可群的實踐性的理論品格，特別與柳城學藝閱世之經歷密不可分。進電影學院，他考取的是導演系，經黨委書記的一番談話，轉而便讀了表演系。畢業後，他最嚮往的是藝術家雲集的北影，殊不知兩年前便被八一廠選定，分到了八一。到了那裡，本想創作，卻被派到海南島當兵，一年後剛要趕回北京，一紙命令又被派往越南前線參加抗美援越戰爭而經歷了炮火之洗禮。再回八一廠時，剛要在銀幕上躍躍欲試，卻又遭遇「文革」，後竟因酷愛藝術而成了「保黑派」，由此獲「罪」，並被遠逐到東北的工廠當了工人。幾年下來，他終於在日漸將藝術淡忘而埋頭學工，從二級工熬成七級「老」工友。孰料值此當口，他卻又奉調南下到珠江電影廠重操舊業。然而，他很少時間待在廠裡，更多時間是去深入生活。他曾主動要求與廣州海難救助打撈隊同吃同住，在海洋上斷斷續續漂流了六年時光；曾身穿一百五十多斤重的潛水衣下到海裡苦練重型潛水；曾多次在南海一帶搏風浪，冒死救援。其時，忽聞西沙戰事起，他又乘戰艇穿越尚未熄滅的硝煙直赴西沙，成為文化界出現在西沙戰場的第一人，也是唯一親眼見證兩次越戰的人。那時節，他誠然不愧為一個勇者。又其後，他重歸電影學院文學系執教，又在開「學院派」探索風氣之先的青年電影廠擔任藝術副廠長，力推《沙鷗》、《湘女蕭蕭》、《珍珍的髮屋》等一批佳作而震撼影壇，終於又悟了電影的「本行」。與此同時，他還重操刀筆，文思煥發，時有名篇上品聞世。《收穫》「文革」後一復刊

便發表了他的中篇《昨天我在海上》，後又出版多部電影劇本如《透過雲層的霞光》、《悲情布魯克》等，成為著名的電影劇作家。正是經歷了生活的諸般磨礪，在常年的生活與藝術實踐中錘煉了他的膽識、韌性和筋骨，才鍛鑄了他以實踐為第一性的治藝與治學的可貴品格。應當說，作為一個電影劇作家，柳城寫的東西並不多，但是無論下生活、搞教學、寫作、拍片、談劇本、審影片，還是二十幾年如一日慷慨無私地指導和幫助別人創作，這種種經歷，同時也給他自己留下了非常豐富和極其珍貴的而且只有他才獨有的財富，這或許正是他能夠寫出《電影三字經》這部奇書的一個重要原因吧。在筆者看來，那些來自生活的財富甚至比這本奇書更值得珍惜。柳城乃性情中人，不少人說，柳城如果跟你談劇本，絕無模式和套路，但有一點是不變的，他不但會給你有效的方法，而且一定會毫不吝惜地送你很多他自己珍貴的生活所得，再就是他的那句名言：寫電影和拍電影難就難在那個九十分鐘上。

今天，他常年無私的付出終成正果。但是，我還是認為，作為一個文人，在他創作的黃金時段中，竟把二十多年獻給行政領導工作，整天忙於事務，而自己的創作只能在夾縫中進行，這不能不說是一種巨大的損失。起碼對柳城來說是這樣的。

人們愛問，電影作為當代人愛不釋手的一門藝術，其奧秘究竟在哪裡呢？用大白話來說，就是要講一個好故事，寫幾個好人物。小說講故事用文字，而電影則用流光溢彩的鏡像。且看此書的論說，雖然盡采文言，但卻獨能妙筆生花、妙手天成；同時，竟又平中見奇、反璞歸真。諸如說選材：「找題材 尋紅豆 最先解 相思扣」，讓你抓取你最熟悉、最嚮往、最有

感覺和最想表達的生活」，論佈局：「立結構　如安家　園中水　庭前花」；話謀篇：「設情節一條河　九曲翻　十八灣」。雖說佈局和謀篇妙在自出機杼、千變萬化，但是柳君希望你能牢記一個原則，然後再去變化，那就是重在塑造人物：「寫人物　一棵樹　枝葉繁　根須固」「寫命運　一盤棋　走河東　看河西」「塑性格　莫凝止　此一時　彼一時」等等。凡此種種，無不關係到人物命運的起伏、性格的發展以及形象的豐滿度，並能由此而達於「戲入心情才真　食無味　夜難寐」的創作佳境。

柳城對劇本作為「一劇之本」的意義看得非常之重，強調這是作者對生活的第一度「最真實的慧眼發現」。他曾多次說，當今在全世界範圍內，電影所面臨的最大危機是劇作的危機，任何龐大的資金，任何先進的科技都無法替代人類對自身生命的獨立思考。他還認為，今天電影人最嚴重的迷失恰恰在於對劇作的輕視甚至蔑視，他在書裡寫道：「曰劇作　戲之本　良與莠定乾坤」。由此而引申，他對於發現和扶植好劇本的編輯工作，也給予了高度的肯定和評價：

曰編輯　吾之友　投木李　報瓊玖

曰編輯　吾之師　識羅敷　辨東施

曰編輯　最當敬　食之黍　付之乳

針對當今電影劇本創作普遍的嚴重「缺鈣」，即文學素質贏弱和美學層次低下，多數「不

是從生活體驗中爆發出表達的衝動」（柳城語）這一現狀，書中如此強烈地強調編劇和編輯工作的重要性，顯然是具有迫切的現實意義的。因此，他毫不留情地說：「文未竣　即投拍　斷其脈　呈病態」。為了說明問題的嚴重性，他發出警語：「戶樞蠹　天難助　敗俱損　痛自飲」。即使劇本寫得很好了，他甚至還要你和創作者們凝神而三思：「文若定　去東籬　炭煮茗　議軍機　黃金屋　建幾許　顏如玉　誰家女　何以愁　何以歡　幾時晴　幾時雨」。讀過以上段落，文字的優美、意境的雋永自不必說，那一片幽幽之情能不把你深深打動，勉勵你用百分之百的努力去寫好劇本嗎？

與此同時，在涉及電影創作的全過程時，此書又做出了全新的獨家界定：

聲光色　應有情　化道服　當著意

編導剪　分三度　攝錄美　為一體

這二十四個字，柳城似乎是以平和的語氣在論述，顯得毫不經意，誰知在海峽兩岸許多業界同行裡，竟引起了很大的共鳴與讚譽。通常，我們將電影的全程運作分為劇作與拍攝兩個部分，即文字與影像的前後兩度創作。幾十年下來，大家也都習以為常。柳君此書卻挑戰式地提出了「三度創作論」，果然出語驚人。仔細尋思，將拍攝工作之後的編剪後期工作單列出來並確定為「第三度」創作，儼然點明了電影創作中歷來就被漠視的一個極為重要的環節。柳城

說，一、二、三度創作之間，它們既有聯繫又有不同的分工，各自具有自身不可被取代的重要意義。「分三度」的提法，顯然是從長時期的創作實踐得出來的。在中外電影史上，同樣的影像素材編剪出高下不同的影片，就有很多實例；在我們今天的電影製作中，這種情形更是數不勝數。甚至有不少影片就失敗在不重視或根本不懂得「第三度」創作的藝術規律。為了此事，柳城曾在臺灣與著名導演李行、侯孝賢以及被譽為臺灣「第一把剪刀」的廖慶松等電影大師展開討論，大家對柳君提出「編導剪　分三度」的命題，無不欣喜而興奮地予以充分的肯定，並一致認為：這一命題，對於當今和未來的電影藝術創作，應是具有「突破性」和「革命性」意義而不容等閒視之的。在這裡我還想透露一點，就是在當今，幾位中國重量級的著名導演和剪接師，正依據柳君的立論進行實踐，效果非常好。

在銀幕上，角色或人物的形象，都是通過演員的藝術創造而完成的，因此，柳君論演藝，可謂是格外用心而獨見功力的。「曰表演　裝得像　演得好　不重樣」，如此形象、準確、生動，但竟然如同大白話一般質樸。這在全書中無疑是最「草根」的一節描述了。單就筆者讀書的印象來說，開始甚至覺得有點不搭調，等柳城一解釋我算服氣了。他說，這幾句位於全文的五分之四處，從結構上講應該用大白話來沖一沖，讓讀者紓解一下；更主要的是曾寫過十幾種方案，無一例比這幾句話更準確。

其後，一位朋友告訴柳城，有一位話劇前輩藝術家說，他親耳聽一位藝術大師親口說的，

那已經是六十年前的舊事了，從來沒有見諸文字。他忘掉了那位藝術大師是誰，只依稀記得好像是在排戲中靈感所至而突然冒出來的一句「什麼是表演，就是裝孫子得裝得像」。倘若記憶沒有差池，時光相隔六十年，這同一句大白話的表述竟不期而同，應該算是一段佳話吧。

作為《電影三字經》全篇之終結，作者的筆鋒一轉，從談文論藝的雅言，一躍而沉潛於警世的哲思。在言說了電影藝術創作的諸般規律及其在美學拓展中的無限可能性之後，思考之門竟驟然洞開，轉換為一種「寧靜致遠」的辯證沉思。他歸結說：「文之法 天之法 藝之法 無定法」。其實，魯迅先生歷來就不相信某些「小說法」「文章作法」之類的話（見《答北斗雜誌社問——創作要怎樣才會好》，1931年）。《電影三字經》誠然承襲了魯迅的思路，強調的是文無定法乃為至法，由斯而與上述誤人子弟、刻板而了無生氣的「小說法程」之類的僵化教條有了天壤之別。哲學大家馮友蘭先生也因敬畏「天地境界」而竟以「道法自然」作為自己畢生哲理修養的聖界。這裡，所謂「道法自然」，也不妨移過來讀解為創作上的「師法自然」，從而對生活作為創作的第一性之「源頭」永存敬畏之情。由此筆者又憶起，柳城曾以「夫子自道」真誠地說過：「說實話，我很願意它（指本書）還像原來那一張傳單傳來傳去，既便於七嘴八舌，也便於你改我改，一出書，好像一切都被凝固住了。」正是緣於這一初衷，這本「牽小而涉大」的書，顯然還會不斷地因涉及創作中某些新的現象和問題（包括眾家的言說）而不斷地再經打磨，不斷地做出新的發現、新的創造，由是而增添出別一番新的雅意或哲理之光彩來也是說不定的。

《電影三字經》最後一章，柳城作為過來人，深知影視圈實為一個太大的「名利場」，其成亦斯，其敗亦斯。在哲理的思考上，立德與立言（或著述、或創作），前者顯然對於人的一生更具決定性的意義，立德可使人的品格和尊嚴提升，可使人的心靈煥然怡然而「疾惡向善，疾愚向智」。柳君在全書之末，對於年輕的電影後來者，竟掏出了一腔語重心長的肺腑之言，寫下了如下膾炙人口而令人深銘難忘的經典之論：

人一世　事若成　須淡利　須忘名
唯赤愛　唯忠誠　靠投入　靠激情
輕寵辱　耐枯榮　漫漫路　踽踽行
薪不盡　火不止　為則成　行則至

誠可謂字字珠璣、力匹千鈞，堪為一切癡迷電影、獻身電影者做畢生的座右銘。

倘若從學無涯、藝尚新的發展觀來說，電影在其現代性演進中出現的諸多新現象，諸如數位化作為「雙刃劍」及其虛擬成像亂真，是否終將顛覆電影鏡像基本的現實品格的問題，網路生存及多媒體、新媒體的時尚話語向電影的經典話語提出挑戰的問題，凡此種種，都會給人們求真求美的思考打開新的空間，期盼柳城叩問美學鏡像之城而探幽索微、不懈不怠的學術耕耘，勢將給我們未來銀幕的創作帶來新的感奮和新的啟迪。

柳城和他的《電影三字經》

柳城，在電影界人人皆知是肯定的，「哦，好人」。在文化界，若要提一下《電影三字經》，也便會知曉二三，「哦，好書」。

我挺感慨，一個人能活成這個份兒真是不容易了。可第一次見面時他卻說：「算了算了，我真沒什麼好說的。」對這樣的回答，我是有所準備的。我知道，他曾經拒絕過在《百家講壇》等不少媒體上發言的邀請，就連他所在的電影頻道的欄目都從不露面，甚至連網路採訪也不理會，理由總是「今天沒工夫」。當時，電影網就在他辦公室的對面，他每天上班時，對門總是站著一個小青年，向他行個禮問：「今天行嗎？」他會說：「今天沒工夫。」小青年一連幾天得到的回答都是「今天沒工夫」。於是，人家也沒工夫總站在門口瞎等了。

我問他，這是為什麼呢？他說，電影這一行他大概什麼都幹過，製片廠做了好幾個，編輯、紀錄片導演、編輯部主任、編劇、導演、電影學院老師、電影廠文學副廠長、電影局統管中國電影創作的官員，這輩子都在搞電影了，但卻什麼都沒做好，而時光呢，這麼快就過去

了……你說，我能說什麼呢？我說，那你的《電影三字經》呢？你得了那麼多獎呢？他只是一聲歎息。

這就是寫出全球唯一僅九百字的電影經書，並且驚動了世界電影界的電影人物柳城。

《電影三字經》寫於二○○五年，當時只有三百多字，但卻引起電影頻道主任閻曉明的稱讚，於是便被印出來，散發在一次電影會議上，本來沒太當回事兒，沒想到一發不可收拾。廣電總局副局長趙實立刻打來電話，給予充分肯定。此文正式發表時已改成六百多字，老藝術家謝鐵驪、黃宗江、吳貽弓和張藝謀都寫了熱情洋溢的序言。新華通訊社也隨之發表了比該文更長的通稿，給予高度讚賞。

柳城透露，二○○六年，中宣部部長劉雲山同志不但讀過此文，而且給予很好的評價，還委託楊志今同志將刊登《電影三字經》全文的《光明日報》和《文藝報》分發到當年正在召開的全國文代會和作代會上，他還委託于向遠導演給柳城帶話，對他的《電影三字經》表示讚賞，說文章寫得很好，內容豐富，是對中華悠久文化的傳承，還特別問他表示感謝。

自二○○七年開始，隨著《電影三字經》的迅速流傳，發表在國內外報刊上的評論竟有上百篇，歐洲一家華文大報竟用兩個月的時間，以連載的形式刊登了該文和序言。同時，聯合國教科文組織國際民間藝術組織、美國鹽湖城世界青聯大會、歐洲中華文化聯合會、臺灣電影導演協會和CCTV-6等機構和媒體，給柳城頒發了「特別文化貢獻獎」「最高榮譽獎」「世界和平文化獎」「中華文化最高貢獻獎」「電影文化貢獻獎」「特別貢獻獎」等多個獎項。若是一部

長篇巨作，一口氣得若千個獎並不奇怪。可只是一篇十分鐘就可以讀完的僅僅九百個漢字的短文，竟能獲得如此殊榮，世界文壇亦屬罕見，這個現象甚至引起不少大學問家的好奇，八十多歲高齡的湯一介先生就連連說：「不易！太不易！」幾天後，他便和樂黛雲先生用千字文之古體洋洋灑灑寫出《三百三十六字敍》，凡讀後，皆激動不已。

柳城終於要把這九百字編成一部書了。只用這九百字，能把錯綜複雜的電影創作、電影製作、電影美學和電影人生發掘得深入透徹而又一目了然，這又讓我們驚訝。我相信，這將是世界上最短的一部書。再有，全書以我國已有上千年歷史的蒙學經典《三字經》為體，三字為句而成文，設字極為考究，造句意蘊綿長，「左牽籍典 右涉文創 上取至美 下探幽光」（湯一介語）。全文揮灑自如，讀起來有轍有韻，看起來觸動人心，把電影藝術的內內外外破解得清楚明白。這種以最古老的文化形式詮釋最現代的電影藝術，難度可想而知。在全球書界亦是獨一無二的創舉。這又不能不讓我們驚訝。如今，它已被譯成英文、法文等多語種文字，並將出版近五十種版本。國內外諸多電影和藝術大家寫下近百篇真率質樸、熱情洋溢的序言，他們認為這本書不僅道破電影的天機，還是對他們一生創作的總結，「三字經」的形式更讓他們對中國傳統文化由感歎上升為禮贊。一部僅有九百字的書稿居然能引起世界電影文化界如此大規模的關注，這無疑是破天荒的一幕。另外，此書所有文字均由中國大書法家歐陽中石、蘇士澍、米南陽、南暉、韓鐵城、廖德昌等以小篆、行楷、正楷和蠅頭小楷親手抄寫而成。所以，它還將是一部現今僅有的善本書。

顯然，《電影三字經》將是屬於世界的一本九百字的大書。

二〇一〇年三月，國家廣播電影電視總局確定本課題為部級科研專案。作為研究成果的《電影三字經》獲得部級一等社科基金。同年十一月，它又獲得了我國的最高基金——國家哲學社會科學基金。

確定由柳城所仰慕的商務印書館向全球出版並發行這部書後，他朝七晚七，無假無休馬不停蹄地工作著。這部書將以一函兩冊，一本線裝書，一本平裝書的形式，浴著他的智慧和汗水同大家見面。上下兩冊，一古一今，一中一西，體現著古今貫通、中西融合的學術精神。我想這可能是中國電影界的一件大事。於是我問柳城：「第一次見面說起這本書和得過那麼多獎時，您為什麼只是一聲歎息呢？」

柳城說：「所有這一切的取得，只是因為電影頻道給了我一個平臺，有了這個平臺，誰都能做好，如果沒有這個平臺，我什麼都不是。這讓我永遠感歎！」

自己說幾句

《電影三字經》的初稿是二○○五年寫的。想了幾年，寫了幾天，又改了幾年。從三百多字改到四百多字，後又改到八百多字，最後改成九百字，這才打住不動了。最初是把它印了幾張紙，像傳單似的在外面傳，後來才正式發表。說實話，我至今懷念的是一份傳單的那些日子，好像在微風中，飄來飄去，又好像在小雨裡，一會兒淋了這兒，一會兒濕了那兒，七嘴八舌，你抄我抄，你改我改……一發表，好像一切都被凝固住了。可是我又願意把它編成一本書，這是因為我太尊敬或是從隔壁或是從太遙遠的地方發過來的那麼多的評說和序言，我覺得我必須把它們念給大家聽；再就是我太喜愛各位大書法家們為它寫的那麼多的字，我覺得我必須把它們展開來給大家欣賞。當然，我也願意把我那傳單夾在它們當中給人們看。

在我的一生中，在電影行當裡，我做過各種各樣的工作，在電影行當外，也做過不少職業。比如木匠，那是在冬季飄著鵝毛大雪的東北；比如水手，那是在四季都是夏日的西沙；比如軍人，那是轟炸機永遠在低空盤旋的戰場……

我在電影這片海洋裡游了半輩子泳，但我的問題是基本上不知道哪深哪淺，不太管哪涼哪熱，想怎麼游就怎麼游。最麻煩的是不注意去辨認東南西北，游哪算哪。順水的時候呢，什麼也不記得就過去了，等嗆水的時候才明白了不少，才有了點兒所謂思考，什麼人生呀，社會呀，還有藝術什麼的。後來，我就常常把這些星星點點告訴給朋友們，他們說，你把它寫出來吧。有一天早晨，看著窗外耀眼的陽光，心，一衝動，於是就寫了。

從當初那張傳單到現在這本書，我時常想起我在裡面游泳的那片海洋。每當此時，心總會有一種隱隱的痛。我相信，凡是在那裡折騰過的人都會有這種感覺。這大概是因為她給我的太多，我給她的太少，她期望我做的太多，我做出來的太少。

說起來，還真是挺對不起電影海洋的那片藍色。

新美學　PH0067

新鋭文創　電影三字經
INDEPENDENT & UNIQUE

作　者	柳　城
責任編輯	蔡曉雯
圖文排版	王思敏
封面設計	王嵩賀

出版策劃	新鋭文創
製作發行	秀威資訊科技股份有限公司
	114 臺北市內湖區瑞光路76巷65號1樓
	電話：+886-2-2796-3638　傳真：+886-2-2796-1377
	服務信箱：service@showwe.com.tw
	http://www.showwe.com.tw
郵政劃撥	19563868　戶名：秀威資訊科技股份有限公司
展售門市	國家書店【松江門市】
	104 臺北市中山區松江路209號1樓
	電話：+886-2-2518-0207　傳真：+886-2-2518-0778
網路訂購	秀威網路書店：http://www.bodbooks.com.tw
	國家網路書店：http://www.govbooks.com.tw
法律顧問	毛國樑　律師
圖書經銷	貿騰發賣股份有限公司
	235 新北市中和區中正路880號14樓
	電話：+886-2-8227-5988　傳真：+886-2-8227-5989

出版日期	2012年4月　初版
定　價	360元

國家圖書館出版品預行編目

電影三字經 / 柳城著. -- 初版. -- 臺北市：新銳
文創, 2012.04
　　面；　公分. --（新美學；PH0067）
BOD版
ISBN　978-986-6094-36-1（平裝）

1. 電影　2. 文集

987.07　　　　　　　　　　　100022668

讀者回函卡

感謝您購買本書，為提升服務品質，請填妥以下資料，將讀者回函卡直接寄回或傳真本公司，收到您的寶貴意見後，我們會收藏記錄及檢討，謝謝！如您需要了解本公司最新出版書目、購書優惠或企劃活動，歡迎您上網查詢或下載相關資料：http:// www.showwe.com.tw

您購買的書名：＿＿＿＿＿＿＿＿＿＿＿＿＿＿＿＿＿＿＿＿＿＿＿＿＿

出生日期：＿＿＿＿＿年＿＿＿＿＿月＿＿＿＿＿日

學歷：□高中 (含) 以下　　□大專　　□研究所 (含) 以上

職業：□製造業　□金融業　□資訊業　□軍警　□傳播業　□自由業
　　　□服務業　□公務員　□教職　　□學生　□家管　　□其它＿＿＿

購書地點：□網路書店　□實體書店　□書展　□郵購　□贈閱　□其他

您從何得知本書的消息？

　□網路書店　□實體書店　□網路搜尋　□電子報　□書訊　□雜誌
　□傳播媒體　□親友推薦　□網站推薦　□部落格　□其他＿＿＿＿＿＿

您對本書的評價：(請填代號　1.非常滿意　2.滿意　3.尚可　4.再改進)

　封面設計＿＿＿　版面編排＿＿＿　內容＿＿＿　文／譯筆＿＿＿　價格＿＿＿

讀完書後您覺得：

　□很有收穫　□有收穫　□收穫不多　□沒收穫

對我們的建議：＿＿＿＿＿＿＿＿＿＿＿＿＿＿＿＿＿＿＿＿＿＿＿＿＿

＿＿＿＿＿＿＿＿＿＿＿＿＿＿＿＿＿＿＿＿＿＿＿＿＿＿＿＿＿＿＿＿＿

＿＿＿＿＿＿＿＿＿＿＿＿＿＿＿＿＿＿＿＿＿＿＿＿＿＿＿＿＿＿＿＿＿

＿＿＿＿＿＿＿＿＿＿＿＿＿＿＿＿＿＿＿＿＿＿＿＿＿＿＿＿＿＿＿＿＿

11466
台北市內湖區瑞光路 76 巷 65 號 1 樓

秀威資訊科技股份有限公司　　　收

BOD 數位出版事業部

．．．

（請沿線對折寄回，謝謝！）

姓　　名：＿＿＿＿＿＿＿＿＿　年齡：＿＿＿＿　性別：□女　□男

郵遞區號：□□□□□

地　　址：＿＿＿＿＿＿＿＿＿＿＿＿＿＿＿＿＿＿＿＿＿＿＿

聯絡電話：(日) ＿＿＿＿＿＿＿＿＿＿　(夜) ＿＿＿＿＿＿＿＿＿＿

E-mail：＿＿＿＿＿＿＿＿＿＿＿＿＿＿＿＿＿＿＿＿＿＿＿